謝國康 著

曲牌全書

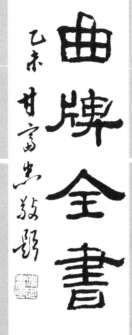

中山大學出版社
·廣州·

版權所有　翻印必究

圖書在版編目（CIP）數據

曲牌全書/謝國康著.—廣州：中山大學出版社，2018.5
ISBN 978-7-306-06330-4

Ⅰ.①曲…　Ⅱ.①謝…　Ⅲ.①曲牌音樂—中國　Ⅳ.①J617

中國版本圖書館 CIP 數據核字（2018）第 081437 號

出 版 人：	徐　勁
策劃編輯：	章　偉
責任編輯：	章　偉
封面設計：	林綿華
責任校對：	劉麗麗
責任技編：	何雅濤
出版發行：	中山大學出版社
電　　話：	編輯部 020 - 84111996，84113349，84111997，84110779
	發行部 020 - 84111998，84111981，84111160
地　　址：	廣州市新港西路 135 號
郵　　編：	510275　　傳　真：020 - 84036565
網　　址：	http://www.zsup.com.cn　E - mail：zdcbs@mail.sysu.edu.cn
印 刷 者：	廣州家聯印刷有限公司
規　　格：	889mm×1194mm　1/32　5.875 印張　2 插頁　170 千字
版次印次：	2018 年 5 月第 1 版　2018 年 5 月第 1 次印刷
定　　價：	42.00 圓

如發現本書因印裝質量影響閱讀，請與出版社發行部聯繫調換

序

王國維序宋元戲曲史『唐之詩，宋之詞，元之曲，皆所謂一代之文學，而後世莫能繼焉者也』。我國文學史上最重要的律韻文學，前賢已發揚光大，各領風騷。謝國康青年時代，曾立雪於任中敏（名訥，號二北）、盧冀野（名前）、夏承燾、唐圭璋、王啟澍、喬大壯、程千帆……諸大賢之門牆，許願為往聖繼絕學，數十年來，其於全球詩詞刊物發表七律，不計其數，容後整理出版。其《詞牌全書》已於2012年12月由中山大學出版社出版，并循國家管導分贈全球重點大學及國內圖書館，很獲好評，并有許多電函嘉獎，已整理成冊，珍貴保存，留為紀念。今其《曲牌全書》（共359個曲牌）亦交給中山大學出版社出版，此律韻絕學，可謂有繼之者也。

關於元之曲，王國維曰：『自然而已矣。古今之大文學，無不以自然勝，其文章之妙，有意境而已矣，所謂意境，寫情則沁人心脾，寫景則在人耳目，述事則如其口出是也。』沈寵綏在《弦索辨訛》一書中說，曲源於詞，稱詞餘（詞源於詩，稱詩餘）。曲有下列十個特點：（1）曲有定令（大令，俗稱套數，又叫散套或稱套曲。小令，單支歌曲）；（2）令有宮調（五宮：即正宮、中呂宮、南呂宮、仙呂宮、黃鐘宮。三調，即雙調、越調、商調）；（3）宮調定牌（每一宮調，都有若干個不同曲牌）；（4）牌有定譜（每個曲牌確定曲譜的格式，有的曲牌標出各字

相同，但格律的平仄不同）；（5）譜有定句（曲譜決定了句的結構）；（6）句有定字（曲譜決定了每句用多少個字）；（7）字有定聲（曲譜要確定腳韻的字，然後依格律平仄互通）；（8）聲有定韻（曲譜採用哪個部的平聲，仄聲，再選用哪個字作腳韻）；（9）韻分平仄（看定曲牌的腳韻，然後採用同一個部的平仄聲互通格填寫，一個曲牌，不能用兩個部的腳韻）；（10）仄用上去（每個曲牌未見全用入聲腳韻，祇見上聲，去聲的平仄互通）。

曲韻允許在逗點之處也用韻，稱為贅韻，本《曲牌全書》皆採用此方式填寫，難度極高。律韻（依格律用韻）文學，乃經國之大業，不朽之盛事，細看其所作，活潑流暢，樸實自然，婉約也豪放，清新更雅麗。古人少有，今儒難追，誠現代之曲學大師也。謹綴蕪詞，聊謅曲學十大特色為序。

二〇一四年甲午之七月廿五
謝丹嬋教授

自　序

　　曲源於詞（詞餘），詞源於詩（詩餘）。曲是在唐詩宋詞之後，順應現實環境，在元朝繁盛起來的一種新的文學藝術，故稱之曰元曲。較之於詩詞的典雅、含蓄、雄渾，更加俚俗、坦露、諧謔。曲的性質分為（1）劇曲：用來表演，除了曲文之外，還有說白，但至今很少人能採用過去的格律來寫曲。限於篇幅，在此亦不刊出。（2）散曲：用來清唱，又分為（甲）散套（套數），用幾個曲牌組合而成，至今也少有人取之以填曲。祇有（乙）小令（20字至60幾個字）曲牌分別屬於十二種不同宮調，其中的大石調、小石調、般涉調和仙呂宮入雙調四個調的曲牌很少，也不常用，祇有正宮、中呂宮、南呂宮、仙呂宮、黃鐘宮（五個宮）及雙調、越調、商調（三個調），共八個曲牌，比較常用。曲牌（南曲、北曲）也有正統的格律，本人是我國曲學泰斗任中敏（又名任訥，號二北或半塘）入室的嫡傳弟子，任師的師兄，盧前（冀野）同在北京大學，受教於詞曲學大師吳梅（我舅公周湘在北大教古典文學時的同僚，舅公曾介紹我認識這幾個前輩，接受教誨），這幾個前輩，對我今日的撰寫《律韻詩萃》《詞牌全書》《曲牌全書》三絕學著作，都有很大的影響和幫助。吳梅著有《南北詞簡譜》《曲學通論》，盧前（冀野）著有《詞曲研究》《散曲概論》《元曲別裁》……任訥（中敏）輯有《元曲三百首》《新曲苑》《散曲概論》《曲譜》《詞曲通義》……清朝王奕清等奉敕編《欽定曲譜》等著作，我在讀大學時，都有讀過，但歷經歲月，沒有冊籍留存，幸經湯維強教授物色到《中國曲學大辭典》《詩詞曲韻律通則》，兩者皆

標出格律符號，我纔能放贍用贅韻來撰寫《曲牌全書》，若有疏漏錯失之處，敬請指教匡正，謝謝。

寫完上述序言，再以《月下笛》詞一闋，為《曲牌全書》殿後。

月下笛（詞）

學究前賢，韻規先哲，曲亦依則。徑從"二酉"① 史匯"八家"② 痴癖。肅將今古采韻搜，書櫥帙架常摸索。四聲"平、上、去、入"遵沈約，佩文③循譜，典章依律。競辰繼晷，更篤志潛沉，以彰儒術。魯魚亥豕④核對謹嚴稀失。半生窗下勞瘁功，雕龍吐鳳勤潑墨。微斯人，淬礪弘揚國粹，心血瀝。

<div style="text-align:right">謝國康　二〇一五年　時年九十四</div>

① 《辭海》五九頁，"大小二酉山穴，藏書多冊"。
② 《辭海》一五〇頁。
③ 清朝欽定韻律。
④ 《辭海》一五二六頁，講接近字形訛寫。

凡　例

（一）所謂曲（詞餘）分大小令（曲有定令）。曲牌有五宮（即正宮，中呂宮，南呂宮，仙呂宮，黃鐘宮）三調（雙調，越調，商調）。宮調定牌，牌定了譜，譜定了句，句定了字，字定了聲，聲定了韻，韻分平仄，仄分上去，平仄互通，一韻到底。曲容許不需用韻之處（即逗點）也用韻（即贅韻），本書就用這種方式撰寫。

（二）本書採用的聲韻以清朝戈載的《詞林正韻》經今人張珍懷簡編的《詞韻》為依據，但最後仍以《詩韻全璧》的韻為最確實。

（三）本書習作的格律，參考先師任中敏的《元曲三百首》，浙江出版社劉森華、陳多、葉長海合編《中國曲學大辭典》，北京華文出版社吳麗躍的《詩詞曲韻律通則》。

（四）本書的曲牌依最少 20 字起至 111 字止排列。

（五）本書撰出北調 189 個曲牌，南調 113 個曲牌，大小石調、般涉調、仙呂宮入雙調的冷門曲牌 57 個，全書共 359 個曲牌。

（六）本書習作過程，看定曲牌有多少個字句，多少個平仄腳韻，然後標出格律的平仄符號。以『○』代表平，『△』代表仄，『×』代表可平可仄。『○』代表押平腳韻，『△』代表押仄腳韻，『×』代表可押平腳韻，可押仄腳韻。但在曲裡，可以

隨便作贅韻（這是曲牌的特點）。現舉出北調中呂宮的《滿庭芳》格律的字句、平仄符號於下：

滿庭芳（中呂宮）夏晚

（A）時逢暑假消磨永夏，手執琵琶。怡然演奏花陰下。幾隻啼鴉。三匹馬，相嬉未罷。舞黃沙，靠近籬笆，渾如畫。酕看晚霞，趣致不思家。

四平，四仄，四同音（贅韻），互通格，49 字。

（B）若不標出格律平仄、腳韻、字句，不可能寫出合乎格律的曲（詩詞也一樣）。

○○△○○△　△△○○　×○×△○○△　×△○○
○△△　○○△△　△○○　△△○○　○○△　○○△
×△○○

共十二句，四個平聲腳韻，四個仄聲腳韻，四個逗號，看準平仄格律，字句及其腳韻，逗號後便採用第八部的麻韻，譔寫晚夏這首曲。

目　錄

上集　北曲例目

正宮 ·· 2
- （1）白鶴子　村老 ··· 2
- （2）端正好　春到人間 ·· 2
- （3）笑和尚　擷芭蕉 ·· 2
- （4）雙鴛鴦　離恨 ··· 3
- （5）脫布衫　辭別夜 ·· 3
- （6）伴讀書　惱起 ··· 3
- （7）倘秀才　市郊 ··· 4
- （8）貨郎兒　還鄉 ··· 4
- （9）呆骨朵（別名靈壽歌）　惱歌 ······························· 4
- （10）醉太平　峨嵋山 ··· 5
- （11）叨叨令　歌台舞榭 ·· 5
- （12）鸚鵡曲（黑漆弩）　春遊 ······································ 5
- （13）(5)脫布衫帶過(15)小梁州　之一 回鄉 ··············· 6
- （14）(5)脫布衫帶過(15)小梁州　之二 離黔 ··············· 6
- （15）小梁州　九華山上 ·· 7
- （16）(6)伴讀書帶過(3)笑和尚　離恨 ·························· 7
- （17）滾繡球　別愁離恨 ·· 8

中呂宮 ··· 9
- （1）快活三　雨夜舞紅綃 ··· 9

（2）十二月　春天 …………………………………… 9
（3）醉高歌 之一 夜 …………………………………… 9
（3）醉高歌 之二 佛寺 ………………………………… 10
（4）迎仙客　詩家雅叙 ……………………………… 10
（5）蔓青葉　碎心肝 ………………………………… 10
（6）四邊靜　可憐的小鳥 …………………………… 11
（7）陽春曲（別名喜春來）　女歌星 ……………… 11
（8）醉春風　佛寺度夜 ……………………………… 11
（9）紅衫兒　夏郊 …………………………………… 12
（10）紅綉鞋　春愁 …………………………………… 12
（11）碧壯丹　本意 …………………………………… 12
（12）賣花聲（開平樂）　僑鄉 ……………………… 13
（13）上小樓　夜詠聞雁 ……………………………… 13
（14）鬥鵪鶉　鄉居 …………………………………… 13
（15）剔銀燈　別恨 …………………………………… 14
（16）粉蝶兒　家居繪畫 ……………………………… 14
（17）堯民歌　武夷山 ………………………………… 14
（18）山坡羊　音訊斷 ………………………………… 15
（19）朝天子　詠雁 …………………………………… 15
（20）紅芍藥　青城山 ………………………………… 15
（21）攤破喜春來　僧施法 …………………………… 16
（22）普天樂　農家樂 ………………………………… 16
（23）鮑老兒　參神 …………………………………… 16
（24）滿庭芳　夏晚 …………………………………… 17
（25）道和　春色 ……………………………………… 17
（26）古鮑老　惱煞良宵 ……………………………… 17
（27）柳青娘　虎山 …………………………………… 18
（28）石榴花　鄉居 …………………………………… 18

(29) (3)醉高歌帶過(7)喜春來　秋日登山 …………… 18
(30) (3)醉高歌帶過(10)紅繡鞋　抗戰時期離別夜 …… 19
(31) (2)十二月帶過(17)堯民歌　立園晚遊 …………… 19
(32) (15)剔銀燈帶過(5)蔓青葉　別恨 ………………… 20
(33) (3)醉高歌帶過(21)攤破喜春來　參佛 …………… 20
(34) (28)石榴花帶過(14)鬥鵪鶉　鄉居 ………………… 21
(35) (1)快活三帶過(19)朝天子(6)四邊靜　秋到
　　　人間 …………………………………………… 21

南呂宮 ……………………………………………………… 23
　　（1）採茶歌　本意 ……………………………………… 23
　　（2）罵玉郎　禪堂 ……………………………………… 23
　　（3）四塊玉　回鄉 ……………………………………… 24
　　（4）干荷葉　孤村晚昏 ………………………………… 24
　　（5）閱金經（別名金字經）　辭別 …………………… 24
　　（6）感皇恩　小村人家 ………………………………… 25
　　（7）黃鐘尾　中秋夜 …………………………………… 25
　　（8）哭皇天　清明 ……………………………………… 25
　　（9）意難忘　本意 ……………………………………… 26
　　（10）牧羊關　一九三七年逃難 ……………………… 26
　　（11）鬥蝦蟆（草池春）　鄉居 ……………………… 26
　　（12）紅芍藥　一九三七年離金陵 …………………… 27
　　（13）一枝花　春晨 …………………………………… 27
　　（14）玉交枝（別名玉嬌枝）　峨嵋 ………………… 27
　　（15）菩薩梁州　一九三七年離金陵 ………………… 28
　　（16）步蟾宮　中秋夜 ………………………………… 28
　　（17）烏衣啼　抗戰時期逃難 ………………………… 29
　　（18）(2)罵玉郎帶過(6)感皇恩　郊遊 ………………… 29

（19）賀新郎　鄉居晚會 …………………………… 30
（20）(14)玉交枝帶過(3)四塊玉　峨嵋山 ………… 30
（21）(2)罵玉郎帶過(6)感皇恩，(1)採茶歌　郊遊
　　　回家後 ………………………………………… 31
（22）梁州第七　抗戰時期離別夜 ………………… 31

仙呂宮 …………………………………………………… 33

（1）點絳唇　名牌 …………………………………… 33
（2）上馬嬌　秋景 …………………………………… 33
（3）勝葫蘆　秋色 …………………………………… 33
（4）賞花時　本意 …………………………………… 34
（5）哪吒令　離別夜 ………………………………… 34
（6）鵲踏枝　春色 …………………………………… 34
（7）青哥兒 之一 黃昏消閒 ………………………… 35
（7）青哥兒 之二 赴宴 ……………………………… 35
（8）翠裙腰　初夏農家 ……………………………… 35
（9）遊四門　故鄉潭溪 ……………………………… 36
（10）一半兒 之一 菊花 ……………………………… 36
（10）一半兒 之二 中秋夜 …………………………… 36
（11）柳葉兒　痴望 …………………………………… 37
（12）後庭花　本意 …………………………………… 37
（13）醉扶歸　本意 …………………………………… 37
（14）元和令　秋郊 …………………………………… 38
（15）凌波曲　別恨 …………………………………… 38
（16）醉中天　戶外賞雪 ……………………………… 38
（17）綠幺遍　萍遇 …………………………………… 39
（18）天下樂（返意→天下不樂）…………………… 39
（19）金盞兒 之一 別甕城橋 ………………………… 39

（19）金盞兒 之二 詠荷 …………………………… 40
（20）寄生草 峨嵋山寺 …………………………… 40
（21）祆神急 本意 ………………………………… 40
（22）八聲甘州 峨嵋山 …………………………… 41
（23）村里迓鼓 抗戰時期音訊斷 ………………… 41
（24）混江龍 夏昏農家 …………………………… 41
（25）太常引 秋晚 ………………………………… 42
（26）油葫蘆 農家樂 ……………………………… 42
（27）賺煞 抗日時大學生活 ……………………… 42
（28）六幺序 衡陽探訪好友 ……………………… 43

黃鐘宮 …………………………………………………… 44
　（1）寨兒令 青城佛寺 …………………………… 44
　（2）出隊子 詠荷 ………………………………… 44
　（3）節節高 海灘 ………………………………… 45
　（4）喜遷鶯 蒼城晚遊 …………………………… 45
　（5）賀聖朝 別矣貴陽 …………………………… 45
　（6）醉花陰 春遊 ………………………………… 46
　（7）神仗兒 本意 ………………………………… 46
　（8）紅錦袍 別恨 ………………………………… 46
　（9）四門子 晨趣 ………………………………… 47
　（10）古水仙子 別恨 ……………………………… 47
　（11）刮地風 踏雪後 ……………………………… 47
　（12）侍金香童 澗峽晚遊 ………………………… 48

雙調 ……………………………………………………… 49
　（1）雁兒落 本意 ………………………………… 49
　（2）慶宣和 賞梅 ………………………………… 49

（3）喬牌兒　粗心 ……………………… 49
（4）喬木查　賞菊 ……………………… 50
（5）落梅風　本意 ……………………… 50
（6）壽陽曲　陵園道 …………………… 50
（7）沽美酒　登上虎嶺 ………………… 51
（8）川撥棹　登高 ……………………… 51
（9）七弟兄　夫子廟 …………………… 51
（10）夜行船　送別 ……………………… 52
（11）胡十八　月夜農家 ………………… 52
（12）清江引（江水兒）　家居 ………… 52
（13）步步嬌　故鄉之春 ………………… 53
（14）撥不斷（斷續弦）　狂龍嬉鳳 …… 53
（15）梅花酒　自嘆 ……………………… 53
（16）行香子　家鄉冬晨 ………………… 54
（17）錦上花　賞月 ……………………… 54
（18）收江南　一九三七年辭陵 ………… 54
（19）新水令　之一 貴陽求學 …………… 55
（19）新水令　之二 春遊 ………………… 55
（20）大德歌　離別之苦 ………………… 55
（21）得勝令　雪天外出 ………………… 56
（22）甜水令　紅綃舞 …………………… 56
（23）慶東源　尋夢 ……………………… 56
（24）碧玉簫　雪夜 ……………………… 57
（25）殿前歡　送別 ……………………… 57
（26）挂玉鈎　晨行花徑 ………………… 57
（27）風入松　舞榭 ……………………… 58
（28）楚天遙　憶念 ……………………… 58
（29）五供養　臘月參神 ………………… 58

- (30) 太平令　家園昏晚 ················· 59
- (31) 太清歌　農家昏晚 ················· 59
- (32) 月上海棠　家鄉頌 ················· 59
- (33) 沉醉東風　九寨溝 ················· 60
- (34) 水仙子（又名湘妃怨）　鄉居 ········· 60
- (35) 駐馬聽　清明祭祖 ················· 60
- (36) 離亭宴煞　趣致 ··················· 61
- (37) 鴛鴦煞　盼望 ····················· 61
- (38) 錦堂月　我的家鄉 ················· 61
- (39) 折桂令　杪夏農家 ················· 62
- (40) 蟾宮曲　一九三七年金陵痛 ········· 62
- (41) 畫錦堂　家鄉登高 ················· 63
- (42) (1)雁兒落帶過(21)德勝令　秋郊 ····· 63
- (43) 歇指煞　九華山寺 ················· 63
- (44) (28)楚天遙帶過(12)清江引　別恨 ···· 64
- (45) (36)離亭宴煞帶過(43)歇指煞　盧山紀遊 ··· 64
- (46) (34)水仙子帶過(39)折桂令　一九三七年別金陵 ······ 65

越調 ····································· 66
- (1) 黃薔薇　本意 ····················· 66
- (2) 金蕉葉　悔恨 ····················· 66
- (3) 憑欄人　秋月登樓 ················· 66
- (4) 禿厮兒　黃昏品茶看花 ············· 67
- (5) 天淨沙　鄉居樂 ··················· 67
- (6) 送遠行　本意 ····················· 67
- (7) 東原樂　看魚 ····················· 68
- (8) 聖藥王　一九三七年離金陵 ········· 68
- (9) 慶元貞　探監 ····················· 68

（10）鬥鵪鶉　故鄉 …………………………………… 69
（11）調笑令　音訊斷 ………………………………… 69
（12）拙魯速　返鄉祀祭 ……………………………… 69
（13）綿搭絮　晚趣 …………………………………… 70
（14）紫花兒序　尋春 ………………………………… 70
（15）鬼三台　村屋元宵 ……………………………… 70
（16）小桃紅（又名平湖樂）之一賞菊 ……………… 71
（16）小桃紅（又名平湖樂）之二賞梅 ……………… 71
（16）小桃紅（又名平湖樂）之三歲暮感懷 ………… 71
（16）小桃紅（又名平湖樂）之四山澗水流 ………… 72
（16）小桃紅（又名平湖樂）之五參佛 ……………… 72
（16）小桃紅（又名平湖樂）之六秋郊晚眺 ………… 72
（16）小桃紅（又名平湖樂）之七元宵節 …………… 73
（16）小桃紅（又名平湖樂）之八別恨 ……………… 73
（16）小桃紅（又名平湖樂）之九深閨之夜 ………… 73
（16）小桃紅（又名平湖樂）之十春節夜歸人 ……… 74
（16）小桃紅（又名平湖樂）之十一別恨愁何似 …… 74
（17）麻郎兒　參神回家途中 ………………………… 74
（18）耍三台　鄉居 …………………………………… 75
（19）寨兒令（又名柳營曲）離鄉之夜 ……………… 75

商調 ………………………………………………………… 76
　（1）涼亭樂　本意 …………………………………… 76
　（2）梧葉兒（知秋令）　本意 ……………………… 76
　（3）金菊香　本意 …………………………………… 76
　（4）醋葫蘆　通宵競棋 ……………………………… 77
　（5）浪來里　秋聲惹離情 …………………………… 77
　（6）隨調煞　天才 …………………………………… 77

（7）挂金索　遣暑 …………………………………… 78
（8）逍遙樂　秋夜 …………………………………… 78
（9）高平煞　抗日時苗鎮讀高中 …………………… 78
（10）接賢賓　別恨 ………………………………… 79

中集　南曲例目

正宮 ……………………………………………………… 82
（1）桃紅醉（別名山桃紅）　本意（其一）……… 82
（1）桃紅醉（別名山桃紅）　本意（其二）……… 82
（2）朱奴兒　放洋苦嘆 ……………………………… 83
（3）白練序　新春離鄉 ……………………………… 83
（4）玉芙蓉　本意 …………………………………… 83
（5）傾杯序　嬉春 …………………………………… 84
（6）醉太平（與北曲格律稍異）　金陵幾處景点 … 84
（7）雁漁錦　一九三七年逃亡到貴州 ……………… 84
（8）雁過聲　賞春 …………………………………… 85
（9）普天樂　春湖拋餌看魚 ………………………… 85
（10）錦纏道　洛陽賞牡丹 ………………………… 86

中呂宮 …………………………………………………… 87
（1）紅繡鞋　感吟 …………………………………… 87
（2）縷縷金　桂花唱 ………………………………… 87
（3）耍孩兒　離川 …………………………………… 88
（4）粉孩兒　別恨 …………………………………… 88
（5）泣顏回　摘花 …………………………………… 88
（6）會河陽　梧州美食 ……………………………… 89
（7）駐馬聽　日寇入侵 ……………………………… 89

（8）尾犯序　遇艷 …………………………………… 89
　　（9）駐雲飛　登樓 …………………………………… 90
　　（10）越恁好　相逢 …………………………………… 90
　　（11）紅芍藥　本意 …………………………………… 90
　　（12）千秋歲　音書斷 ………………………………… 91

南呂宮 ………………………………………………………… 92
　　（1）金蓮子　本意 …………………………………… 92
　　（2）劉潑帽　沒趣 …………………………………… 92
　　（3）秋夜月　賞菊 …………………………………… 93
　　（4）梁州第七隔尾　美食 …………………………… 93
　　（5）懶畫眉 之一 殘夜春宵 ………………………… 93
　　（5）懶畫眉 之二 冷夜元宵 ………………………… 94
　　（5）懶畫眉 之三 舞娘 ……………………………… 94
　　（6）大迓鼓　漓江春遊 ……………………………… 94
　　（7）奈子花　農家樂 ………………………………… 95
　　（8）東甌令　登高 …………………………………… 95
　　（9）香遍滿　不了情 ………………………………… 95
　　（10）三學士　鄉思 …………………………………… 96
　　（11）浣溪沙　郊遊 …………………………………… 96
　　（12）(22)瑣窗郎　(24)家居 ………………………… 96
　　（13）一江風　菊酒 …………………………………… 97
　　（14）紅衲襖　郊遊晚歸 ……………………………… 97
　　（15）羅江怨　回鄉 …………………………………… 97
　　（16）香羅帶　回鄉 …………………………………… 98
　　（17）宜春令　野遊 …………………………………… 98
　　（18）刮鼓令　暮登虎嶺 ……………………………… 98
　　（19）五更轉　艷遇 …………………………………… 99

（20）節節高　落梅 …… 99
（21）大勝樂　鄉居 …… 100
（22）瑣窗寒　離鄉多年感吟 …… 100
（23）三換頭　曉行 …… 100
（24）香柳娘　暮年悲歌 …… 101
（25）賀新郎　峨嵋山上 …… 101
（26）太師引　憶往 …… 101
（27）梁州序　峨嵋山上 …… 102
（28）繡帶兒　香港颶風 …… 102
（29）三仙嬌　（陝東）壺口看瀑 …… 103
（30）梁州新郎　峨嵋山上 …… 103

仙呂宮 …… 104
（1）望吾鄉　尋梅 …… 104
（2）醉扶歸（與北曲格律不同）　湯維強教授勉我撰《曲牌全書》 …… 104
（3）月兒高　本意 …… 105
（4）傍妝台　吟誦宋詞 …… 105
（5）八聲甘州　自嘆 …… 105
（6）一封書　晚景 …… 106
（7）二犯月兒高　別 …… 106
（8）二犯傍妝台　夜遊 …… 107
（9）月雲高　別 …… 107
（10）桂枝香　五十歲後移民到美苦吟 …… 107
（11）皂羅袍　夜 …… 108
（12）解三酲　踏青 …… 108
（13）排歌　晚唱 …… 109
（14）掉角兒序　峨嵋山寺晚昏 …… 109

（15）甘州歌　童年在故鄉 ……………………………… 109

黃鐘宮 ………………………………………………………… 111
　　（1）出隊子（格律與北曲不同）　西湖紀遊 …………… 111
　　（2）太平歌　釣魚 ……………………………………… 111
　　（3）滴溜子　（格一）參廟 …………………………… 112
　　（3）滴溜子　（格二）郊遊 …………………………… 112
　　（4）神仗兒　求神 ……………………………………… 112
　　（5）三段子　歌女 ……………………………………… 113
　　（6）賞宮花　本意 ……………………………………… 113
　　（7）雙聲子　（格一）歸家 …………………………… 113
　　（7）雙聲子　（格二）春晨 …………………………… 114
　　（8）黃龍袞　賞菊 ……………………………………… 114
　　（9）滴滴金　繪畫 ……………………………………… 114
　　（10）降黃龍　弘福寺清明禮佛 ………………………… 115
　　（11）鮑老催　參神 ……………………………………… 115
　　（12）歸朝歡　掃興 ……………………………………… 115
　　（13）啄木兒　遣愁 ……………………………………… 116
　　（14）畫眉序　虎山春遊 ………………………………… 116
　　（15）獅子序　看醮 ……………………………………… 116

雙調 …………………………………………………………… 118
　　（1）僥僥令　桃李花開日 ……………………………… 118
　　（2）鎖南枝　農家樂 …………………………………… 118
　　（3）醉翁子　登高 ……………………………………… 119
　　（4）孝順歌　本意 ……………………………………… 119
　　（5）孝南枝　重陽踏青 ………………………………… 119

越調 ··· 120
 （1）江頭送別　本意 ·· 120
 （2）山麻秸　看花 ·· 120
 （3）憶多嬌 之一 別恨 ·· 121
 （3）憶多嬌 之二 晨運 ·· 121
 （4）祝英台序　本意 ·· 121
 （5）五韻美　尋趣 ·· 122
 （6）下山虎　逍遊 ·· 122
 （7）蠻牌令　春蝶 ·· 122
 （8）五般宜　晚芳詩社同仁雅遊 ································ 123
 （9）黑麻令　日侵粵時赴黔 ······································ 123
 （10）小桃紅（格律與北曲不同）拜佛 ························ 123
 （11）鬥黑麻　參黃花崗烈士碑 ································ 124
 （12）山桃紅　拜神 ·· 124

商調 ··· 125
 （1）梧葉兒　農家樂 ·· 125
 （2）琥珀貓兒墜　憶 ·· 125
 （3）簇御林　參神 ·· 126
 （4）集賢賓　別 ·· 126
 （5）水紅花　回香港 ·· 126
 （6）黃鶯兒　赴黔記 ·· 127
 （7）金梧桐　登上寶樹樓 ·· 127
 （8）梧桐樹　鄉思之夜 ·· 127
 （9）囀林鶯　海上船遊 ·· 128
 （10）高陽台序　尋萃 ·· 128
 （11）二郎神　遊壺口 ·· 128
 （12）山坡羊　登高 ·· 129

（13）金絡索　九十三歲歌吟 ……………………… 129

（14）金井水紅花　雲英待嫁 …………………… 129

下集

大石調、小石調、仙呂宮入雙調、般涉調 ……………… 132

（1）喜秋風（大石調）　漁釣 …………………… 132

（2）歸塞北（大石調）　電視機前 ……………… 132

（3）卜金錢（大石調）　抗戰時期逃難記 …… 133

（4）青杏子隨煞（大石調）　中秋節 ………… 133

（5）催花樂（大石調）　西安－重慶 ………… 133

（6）好觀音（大石調）　酖杯 ………………… 134

（7）尹令（仙呂宮入雙調）　自嘲 …………… 134

（8）錦漁燈（小石調）　參佛 ………………… 134

（9）怨別離（大石調）　別 …………………… 135

（10）急三槍（仙呂宮入雙調）　青山寺 ……… 135

（11）青杏子（大石調）　農家樂 ……………… 135

（12）嘉慶子（仙呂宮入雙調）　儻友 ………… 136

（13）園林好（仙呂宮入雙調）　本意 ………… 136

（14）初生月兒（大石調）　寒夜 ……………… 136

（15）步步嬌（仙呂宮入雙調）　暑期還鄉 …… 137

（16）漁燈兒（小石調）　本意 ………………… 137

（17）耍孩兒煞（般涉調）　之一 痴心 ………… 137

（17）耍孩兒煞（般涉調）　之二 抗日時工讀中大 …… 138

（18）六幺令（仙呂宮入雙調）　嚶鳴求教 …… 138

（19）忒忒令（忒讀膩過甚）（仙呂宮入雙調）　妙趣 ……………………………………………… 138

（20）風入松（仙呂宮入雙調）　農家樂 ……… 139

（21）好姐姐（仙呂宮入雙調） 踏青 …………………… 139
（22）玉抱肚（仙呂宮入雙調） 早春 …………………… 139
（23）品令（仙呂宮入雙調） 晚境 ……………………… 140
（24）五言排律詩（大石調） 踏青 ………………………… 140
（25）雁過南樓（大石調） 拜佛 …………………………… 140
（26）淨瓶兒（大石調） 讀春秋正史 ……………………… 141
（27）川撥棹（仙呂宮入雙調） 大沙河水雲鄉 ………… 141
（28）錦上花（小石調） 秋到 ……………………………… 141
（29）催拍（大石調） 江濱一瞥 …………………………… 142
（30）月上海棠（仙呂宮入雙調） 遊千島湖 …………… 142
（31）江兒水（仙呂宮入雙調） 垂釣去 ………………… 142
（32）么令（仙呂宮入雙調） 箭頭湖紀遊 ……………… 143
（33）黑麻序（仙呂宮入雙調） 秋郊 …………………… 143
（34）沉醉東風（仙呂宮入雙調） 秋夜賞菊 …………… 143
（35）豆葉黃（仙呂宮入雙調） 夢 ……………………… 144
（36）三月海棠（仙呂宮入雙調） 求籤 ………………… 144
（37）念奴嬌（大石調） 虎山紀遊 ………………………… 144
（38）夜行船序（仙呂宮入雙調） 臘月鄉居 …………… 145
（39）惜奴嬌序（仙呂宮入雙調） 初秋鄉居 …………… 145
（40）耍孩兒（般涉調） 相思淚 …………………………… 145
（41）五供養（仙呂宮入雙調） 鄉居勉後輩歌星 ……… 146
（42）二犯江兒水（仙呂宮入雙調） 峨嵋山寺 ………… 146
（43）玉交枝（仙呂宮入雙調） 鄉居雅叙 ……………… 147
（44）鎖金帳（仙呂宮入雙調） 立園紀遊 ……………… 147
（45）錦後拍（小石調） 離黔記 …………………………… 147
（46）念奴嬌序（大石調） 鄉居 …………………………… 148
（47）六國朝（大石調） 踏青 ……………………………… 148
（48）錦中拍（小石調） 離黔返鄉 ………………………… 149

（49）漿水令（仙呂宮入雙調） 到穗學習一年返鄉 …… 149
（50）五馬江兒水（仙呂宮入雙調） 束友遊虎山 …… 149
（51）錦衣香（仙呂宮入雙調） 兒時初次離鄉到穗 …… 150
（52）朝元歌（仙呂宮入雙調） 在故鄉潭邊院 …… 150
（53）江頭金桂（仙呂宮入雙調） 遊船 …… 150
（54）哨遍（般涉調） 虎嶺趣遊 …… 151
（55）罵玉郎（小石調） 別格 石榴裙下 …… 151
（56）風雲會回朝元（仙呂宮入雙調） 青城山寺 …… 152
（57）罵玉郎（小石調） 北京紀遊 …… 152

參考書目 …… 154
附記 …… 155
憶任中敏 …… 158
編后記 …… 161

上集　北曲例目

　　上集是北曲的五宮（正宮、中呂宮、南呂宮、仙呂宮、黃鐘宮）三調（雙調、越調、商調）共189個曲牌。

正　宮

（1）白鶴子　　村老

黃昏燈影下，雅敘話桑麻。古屋老人家，談吐清幽雅。
　×〇〇△△　　×△△〇〇　　×△〇〇　〇×〇〇△

格律依《中國曲學大辭典》731 頁，第十部二平二仄同音互通格，20 字。

（2）端正好　　春到人間

曉天紅，春風送，山溪瀑澗響淙淙。花香孃孃蜂兒擁，巧舌
　△〇〇　　〇〇△　　〇〇△×△〇〇　×〇×△〇〇　×△
黃鶯弄。
〇〇△

格律依《中國曲學大辭典》729 頁，格律用第一部二平三仄同音互通格，25 字。

（3）笑和尚　　擷芭蕉

檻前風雨飄，樹上頻啼鳥，知是鈞天曉。出閘橋，剪芭蕉，
　×〇×△〇　　×△〇〇△　　×△〇〇△　　×△〇　△〇〇

〇代表平韻，△代表仄韻，×代表可平可仄。全書同。

擷取知多少。
×△○△

格律依《中國曲學大辭典》731頁，第八部二平三仄同音互通格，26字。

（4）雙鴛鴦　　離恨

艷顏容。齒唇紅。相憶縈思夢魂中。烽火漫天撩楚痛，魄馳
△○○　△○○　×△×○△×○　×△×○△△　×○
心繞恨無窮。
○△△○○

格律依《詩詞曲韻律通則》96頁，第一部四平一仄同音互通格，27字。

（5）脫布衫　　辭別夜

夜江南雨雪交加，遠行詞客返祖家。宿孤村棲居廄下，感傷
△○○×△○○　△○△△○○　△○○○△△　感傷
悽悲珠淚灑。
○○○△△

格律依《中國曲學大辭典》730頁，第十部二平二仄同音互通格，28字。

（6）伴讀書　　惱起

懊惱簷前鳥，抖冷吱吱叫。日出東方無停了，撩人好夢誰知
×△○○△　×△○○△　△△○○○△　×○×△○○
曉。披衣惱起無歡笑，濁酒淋澆。
△　　○○△△○○△　△△○○

格律依《中國曲學大辭典》731頁，第八部一平五仄同音互通格，30字。

（7）倘秀才　　市郊

閒行市郊幽徑中，艷麗繁花侵眼紅，百鳥啼鳴掠碧空。相舞
○×△○○△○　　×△×○○△○　　×△○×△△○　　○△
弄，妙無窮，遊人接踵。
△　　△○○　　○○△△

格律依《詩詞曲韻律通則》96頁，第一部四平二仄同音互通格，31字。

（8）貨郎兒　　還鄉

風淒雨凌黃昏晚，浪客遠方攜眷返，衫褲盡濕水潺潺。食了
×○××○○△　　××○○△　　×△×△△○○　　△△
飯，得餘閒，秉燭碉樓鍵子彈。
△　　△○○　　×△○○△△○

格律依《中國曲學大辭典》731頁，第七部三平三仄同音互通格，34字。

（9）呆骨朵（別名靈壽歌）　　惱歌

春回大地黃昏晚，毛毛雨兀坐憑欄。扶醉琴彈，惱歌未聞。
×○×△○○△　　×××△△○　　×△○　　△○△○
辭去人分散，玉女何時返。鵑啼三月殘，離愁千百萬。
×△○○△　　×△○○△　　○○○△○　　×○○△△

格律依《中國曲學大辭典》730頁，第八部四平四仄同音互通格，42字。

（10）醉太平　　峨嵋山

峨嵋絕嶺，峽谷青青，狡猿猾隼共爭鳴，相嬉競逞。西陲落
×○△　△△○○　△○△△×○　○○△△　　×○△
日清幽景，將臨暮籟渾沉靜，橫空異彩影娉婷，松濤萬頃。
△○○△　×○△△×○○△　○×△×△○○　○○△△

格律依《中國曲學大辭典》730 頁，第十一部三平五仄互通格，44 字。

（11）叨叨令　　歌台舞榭

歌台舞榭多花款，銀花火樹星光煥，嬌聲媚語笙喉轉，顛魂
×○×△○○△　　×○×△○○△　　×○×△○○△　　×○
蝕骨消金院。賞客也麼哥，賞客也麼哥，（叠韻）奈何囊裡財源
×△○○△　　×△○△　　×△○△　　　　　○×△　○○
短。
△

格律依《詩詞曲韻律通則》97 頁，第七部二平五仄互通格，45 字。

（12）鸚鵡曲（黑漆弩）　　春遊

春回大地風和煦，濕潤微雨好遊旅。曉天紅挹別家居，碧岸
○○×△○○△　×××△○○△　×○○×△○○　×○
芳堤來去。跋高山步伐同趨，跨古堡臨荒墅。展歌喉浩曲歡娛，
×○○△　　×○○×△○○　△△△○○△　×○○×△○○
恣妙舞繁花綻處。
△△△×○△△

格律依《中國曲學大辭典》731 頁，第四部三平五仄同音互通格，54 字。

（13）(5)脫布衫帶過(15)小梁州　　之一 回鄉

暮春天遠道回家，渺巔山影照紅霞。夕陽徐徐西滑下，彩燈
　△〇〇×△〇〇　△〇〇△〇〇　△〇〇〇△〇　△〇
熒熒高處掛。
〇〇〇△△

懇請宗親涖殿衙，共品茗茶。深宵秉燭話桑麻，無停罷，
×〇△〇△△〇　△△△〇　×〇×△△〇〇　〇〇△
夜雨拂窗紗。
△△△〇〇

　　同宮兩個曲牌帶過，第十部六平三仄同音互通格。上片（1—4句）依（5）《脫布衫》格律28字，下片（5—9句）依（16）《小梁州》格律（上）26字，共54字。

（14）(5)脫布衫帶過(15)小梁州　　之二 離黔

暮春天悒別黔靈，坐蓬車轆轆長征。跋高低崇山峻嶺，覘幽
　△〇〇×△〇〇　△〇〇△△〇〇　△〇〇〇△〇　△〇
暝熒光火影。
〇〇〇△△

東方破曉郊原靜，曲彎徑，景色娉婷。濤萬頃，松蒼勁，猿
×〇×△〇△　×〇×，×△〇〇　×△×，〇〇△　×
猴兢逞，唬百鳥啼鳴。
〇×△　△△△〇〇

　　同宮兩個曲牌帶過，第十一部四平七仄同音互通格。上片（1—4句）依（5）《脫布衫》格律28字，下片（5—10句）依（16）《小梁州》（下）格律29字，共57字。

（15）小梁州　　九華山上

路上松濤柏浪聲，雅韻堪聽。彎頭曲徑柳青青，佳風景，寶
　×△○○△　　×△○○　　×○△△○○△　　○○△　　×
剎美涼亭。
△△○○

摩肩共坐斟香茗，麗雙影，甚是溫馨。登絕嶺，清幽靜，野
　×○×△○△　　×△△　　×△○○　　○△△　　○△△　　×
猿兢逗，勇猛客人驚。
○×△　　×△△○○

格律依《中國曲學大辭典》730頁，第十一部六平六仄同音互通格，55字。

（16）(6)伴讀書帶過(3)笑和尚　　離恨

懊惱簷前鳥，抖冷吱吱叫。舞上飛低無停了，撩人好夢何誰
　×△○○△　　×△○○△　　△△○○○○△　　×○×△○
曉。披衣兀坐陽光照，碧室蘇昭。
△　　○○△△○○△　　△△○○

昆明雲樹迢，艷麗嬌娃渺，離恨添多少。濁酒澆，且吹簫，
　×○×△○　　×△○○△　　×△○○△　　×△○　　△○○
尚是難歡笑。
×△○○△

同宮兩個曲牌帶過，第八部四平八仄同音互通格，上片（1—6句）依（6）《伴讀書》格律30字，下片（7—12句）依（3）《笑和尚》格律26字，共56字。

（17）滾綉球　　別愁離恨

冷寒天，閙閣前，屋簷邊，朔風吹面，野陌阡，雨雪冰跌。
△○○　△△○　△○○　×○×△　△△○　×△○△
返祖軒，登榻眠，離別恨愁難遣，惱綿綿，怎可言宣。山遙水遠
△△○　○△○　×△△○○△　△○○　×△○○　×○△△
何時見，暮想朝思澀淚漣，痛苦熬煎。
○○△　×△○○△△○　×△○○

格律依《詩詞曲韻律通則》97 頁，第七部十平四仄同音互通格，57 字。

中呂宮

（1）快活三　　雨夜舞紅綃

　　黃昏夜寂寥，室外雨瀟瀟。消愁解悶舞紅綃，趣致開心笑。
　　×○△○　×△○○○　○○△△△○○　△△○○△

格律依《中國曲學大辭典》746 頁，第八部三平一仄同音互通格，22 字。

（2）十二月　　春天

　　青山秀挺，碧水冰凌。鮮花茂盛，嫩草柔菁。微風寂靜，細
　　○○○△　△△○○　○○△△　△△○○　○○△△　△
雨飄零。
△○○

格律依《中國曲學大辭典》748 頁，第十一部三平三仄同音互通格，24 字。

（3）醉高歌　　之一 夜

　　簷鴉不住啼鳴，萬籟沉沉夜永。添香翠袖紅燈秉，偶爾醍醐
　　×○△△○○　×△○○△△　×○×△○○△　△×○○

灌頂。
△△

格律依《中國曲學大辭典》748 頁，第十一部一平三仄同音互通格，25 字。

（3）醉高歌　　之二 佛寺

禪堂擊鼓聲聲，燭秉香焚鼐鼎。高僧作法金經詠，佛寺隨之
×〇△△〇〇　×△〇△△　×〇×△〇△　△×〇〇
寂靜。
△△

格律依《中國曲學大辭典》748 頁，第十一部一平三仄同音互通格，25 字。

（4）迎仙客　　詩家雅叙

深盞酩，淺杯傾，詩人樂陶陶唱詠。賞幽情，看美景，百花
×△×　△×〇　〇〇△〇〇△　△〇〇　〇△△　△×
前庭，藝客呼聲勁。
〇〇　△△〇〇△

格律依《中國曲學大辭典》745 頁，第十一部三平四仄同音互通格，28 字。

（5）蔓青葉　　碎心肝

夜深三鼓隨階轉，縈思艷麗嬌媛，惱愁恨冤。澀淚涔流碎心
△〇〇△〇〇△　〇〇△△〇〇　△〇△　△△〇〇△
肝，翹首嘉名喚。
〇　〇△〇〇△

格律依《中國曲學大辭典》748 頁，第七部三平二仄同音互通格，29 字。

(6) 四邊靜　　可憐的小鳥

寒冬天曉，敗絮殘花嫋嫋飄。舞上雲霄，凛冽霜峭，可憐小
〇〇〇△　△△〇〇△△〇　△△〇〇　△△〇△　×〇△
鳥，凍餒吱喳叫。
△　△△〇〇△

格律依《詩詞曲韻律通則》98頁，第八部二平四仄同音互通格，28字。

(7) 陽春曲（別名喜春來）　　女歌星

仙姿窈窕胭脂染，妙態娉婷粉黛添，明眸皓齒柳腰纖。鵝蛋
×〇×△〇〇△　×△〇〇△△〇　×〇×△△〇〇　〇〇
臉，嫋娜媚功兼。
△　×△△〇〇

格律依《中國曲學大辭典》748頁，第十四部三平二仄互通格，29字。

(8) 醉春風　　佛寺度夜

佛侶虔敲鼎，僧人勤擊磬。深宵精舍已無聲，靜，靜。初月
△△〇〇△　〇〇△△〇　〇〇×△△〇〇　△　△　×△
昭明，映輝花徑，惱愁消淨。
〇〇　△〇〇△　△〇〇△

格律依《中國曲學大辭典》744—745頁，第十一部二平六仄同音互通格，31字。

（9）紅衫兒　　夏郊

節日逢初夏。碧野風光雅。賞丹霞。賞丹霞。（叠韻）景色
　×△○○△　×△○○△　△○○　△○○　　　△△
娟如畫。艷荷花。艷荷花。（叠韻）翠蓋田田滿掛。
○○△　△○○　△○○　　　　△△○○△△

格律依《詩詞曲韻律通則》99頁，第十部四平四仄同音互通格，33字。

（10）紅綉鞋　　春愁

時節春寒冷峭，簷前殘絮飛飄，綵稀紅減景蕭條。畫樓釵影
×△×○×△　×○×△○○　×○○×△○○　×○○△
渺，書室韻聲寥。離愁誰個曉。
△　×△△○○　○○○△△

格律依《詩詞曲韻律通則》99頁，第八部三平三仄同音互通格，34字。

（11）碧牡丹　　本意

魏紫姚黃萃。妖冶馨香翠。綺麗芳菲。異品千般金蕊。玉潔
　△△○○△　○△△○△　△△○○　△△○○△　△△
如妃。佳景園中卉。艷顏撩客陶醉。
○○　○△△○△　△○○△○△

格律依《詩詞曲韻律通則》100頁，第三部二平五仄同音互通格，35字。本意即寫本曲題目。

（12）賣花聲（開平樂）　　僑鄉

潭溪梓里風光雅，座座碉樓飾錦紗，紅牆襯綠瓦，僑家。夕
　×○×△○○△　　×△○○△△○　×○△△　○○　△
陽西下，清幽瀟灑，叙村俉，笑談無罷。
○○△　　○○○△　　△○○　△○△△

<small>格律依《詩詞曲韻律通則》100 頁，第十部三平五仄同音互通格，36 字。</small>

（13）上小樓　　夜詠聞雁

三更夜靜，挑燈吟詠。始讀詩經，繼誦聯楹，最後碑銘，室
×○△×　　×○○△　　×△○○　繼誦聯楹　×○○○　△
外亭，野雁鳴，撩愁千頃，惱填膺，愴傷如病。
△○　△△○　×○○△　△○○　△○○△

<small>格律依《詩詞曲韻律通則》100 頁，第十一部六平四仄同音互通格，37 字。</small>

（14）鬥鵪鶉　　鄉居

虛掩窗紗，徐徐坐下。品味西瓜，賞看壁畫。栩栩龜兒地上
○△○○　　○○△△　　×△○○　×○△△　×△○○△△
爬，躍跳三兩鼓蛙。戲弄泥沙，如真實假。
○　△○×△×○　△△○○　○○△△

<small>格律依《中國曲學大辭典》745 頁，第十部五平三仄同音互通格，37 字。</small>

（15）剔銀燈　　別恨

轆轆蓬車人去遠，烽火燎原音書斷。重逢那日難推算，鄉居
××○○△△　○△△○○○△　○○△△○○△　×○
每天倚樓轅。衷懷亂，望月圓，芳尋舊歡。
△○△○○　○○△　△△○　○○△

格律依《中國曲學大辭典》748 頁，第七部三平四仄同音互通格，38 字。

（16）粉蝶兒　　家居繪畫

撥弄琵琶，啜香茶，夕陽西下，返回家，拉掩窗紗。坐前衙，
×△○○　△○　○○△　○○△　×△○○　△○
舒框架，繪濡圖畫。策馬平沙，驅驊競逐無停罷。
○○△　△○○　△△○　×○△○○△

格律依《中國曲學大辭典》744 頁，第十部六平四仄同音互通格，39 字。

（17）堯民歌　　武夷山

旅行來到武夷山，靄煙迷幻最歡顏。鳴濤湍浪水潺潺，澗流
△○○△△○○　△○○△△○　○○○△△○　△○
魚躍滿溪灣。尋花，探幽不欲還。閃火歸回晚。
○△△○○　○○　○○△△○　△△○○△

格律依《中國曲學大辭典》748 頁，第七部五平一仄同音互通格，40 字。

（18） 山坡羊　　音訊斷

佳人遠嘯，滇池邈渺，朝思暮想何誰曉。雨瀟瀟，雪飄飄，
○○△　○○△　×○×△○○△　△○○　△○○
漫山遍野烽煙燎，洱海羊城音斷了。宵，無再笑。嬈，魂夢繞。
×○×△△○△　×△×△○○△　○　○△△　○　○△△

格律依《中國曲學大辭典》748 頁，第八部四平七仄同音互通格，42 字。

（19） 朝天子　　詠雁

雪飄，雨瀟，野雁哀聲叫。淒淒楚楚筆難描，怨唳誰知曉。
△○　△○　×△○○△　×○×△△○△　×△○○△
雲破天昭，陽光偏照，翩翩舞碧霄。寵嬌，寵嬌，（叠韻）
×△○○　○○○△　○○△○△　△○　△○
振翼間悠嘯。
△△○○△

格律依《中國曲學大辭典》746 頁，第八部七平四仄同音互通格，43 字。

（20） 紅芍藥　　青城山

跋跂無停，登上青城，遠近風光兩眸呈，草色葱菁。深彎徑，
×△○○　×△○○　×△○○△○　×△○○　○○△
野籟聲，栢浪松濤萬頃。側耳耽聽，滌蕩心靈，觸發詩情。
△△○　△△○○×△　×△○○　×△○○　△△○○

格律依《中國曲學大辭典》747 頁，第十一部八平二仄同音互通格，43 字。

（21）攤破喜春來　　僧施法

湛深肅穆禪堂靜，寶殿高僧念咒迎。口音玲，手無停。捏銅
×○△△○○△　×△○△△○　○△　○○　△○
鈴，敲金鼎。仙香敬，繞銀屏。神液傾，渾似酪，佛語頌安平。
○　○○△　△○△　△○△　○○△　△○△　△○○△

格律依《元曲三百首》477頁，第十一部七平四仄同音互通格，43字。

（22）普天樂　　農家樂

柳芳菲，葵珠翠。繁花艷蕊，綻放庭闈。彩蝶飛，纏籬卉。
△○△　○○△　○○×△　×△○△　△○○　△○△
景色清幽撩人醉。晚霞紅遍映西陲。農家屋內，黃毛犬吠。戶主
×△○○○○△　△○△△○○　○○△　○○△　△
回歸。
○○

格律依《中國曲學大辭典》746頁，第三部五平六仄同音互通格，46字。

（23）鮑老兒　　參神

春到人間風雨飄，屋角長啼鳥。披衣扶杖踱石橋，古堡參神
×△○○○△○　×△○○△　○○○△△○　×△○○
廟。香煙繚繞，靈籤巧妙，顯示財招。籌金不小，開心兀笑，寶
△　×○△△　△○×△　△○○　×○△△　×○×△
燭焚燒。
△○○

格律依《中國曲學大辭典》746頁，第八部四平六仄同音互通格，48字。

（24）滿庭芳　　夏晚

時逢暑假，消磨永夏，手執琵琶。怡然演奏花陰下，幾隻啼
〇〇△　〇〇△　△△〇　×〇×〇〇△　×△〇
鴉。三匹馬，相嬉未罷，舞黃沙，靠近籬笆。渾如畫，酣看晚霞，
〇　〇△△　〇△△　△△〇　〇〇△　〇〇△
趣致不思家。
×△〇〇

格律依《中國曲學大辭典》746 頁，第八部六平六仄同音互通格，49 字。

（25）道和　　春色

鄉東，春風，新年過後野郊中，雨濛濛，遍村紅。蜜蜂蝴蝶
〇〇　〇〇　〇〇×△〇〇　△〇〇　△〇〇　×〇×△
翩飛弄，黃鶯紫燕悠揚哄，山光水色飄浮動，妖桃穠李艷茸茸。
〇〇△　×〇×△〇〇△　×〇×△〇〇△　×〇×△〇〇

格律依《中國曲學大辭典》747 頁，第一部六平三仄同音互通格，49 字。

（26）古鮑老　　惱煞良宵

屋村故家，前閘晚霞掩影下。美如碧珈，歸來電宗覲品茶。
×〇△〇　××△×△　×〇×△　××△〇〇△
銀燈掛，照菊花，渾幽雅。悵梢頭三兩鴉，哀怨哽聲無停罷，惱
〇〇△　△〇〇　〇〇△　△〇〇〇△△　×△△〇〇△　△
煞良宵也。
△〇〇△

格律依《中國曲學大辭典》747 頁，第十部五平五仄同音互通格，49 字。

（27）柳青娘　　虎山

登臨虎山，澗泉流水潺潺。沿階上攀，旅遊詞客開顏。蜂飛
　×○△○　××△○○　×○△○　×○○△○　○○
蝶舞碧野間，花枝曳搖香滿灣，鳥爭陰樹喋無閒。倚斜欄，黃昏
△△××○　××△○○△　△○△○○　○○
晚，未思還。
△　△○○

格律依《中國曲學大辭典》747頁，第七部九平一仄同音互通格，50字。

（28）石榴花　　鄉居

葉茂枝繁石榴花，開滿小村家，閒來無事在前衙。潑墨繪馬，
　×△×○△○○　×△△○○　×○○△△○　××△
酌酒斟茶，遣興解暑消長夏，奏胡笳細說桑麻。惱侵耳喋聲無罷，
××○○　×○△△○○△　××××○○　○×△○○△
幾隻老烏鴉。
×△△○○

格律依《中國曲學大辭典》745頁，第十部六平三仄同音互通格，53字。

（29）(3)醉高歌帶過(7)喜春來　　秋日登山

秋臨大地登山，野菊花開耀眼。浮雲苒苒迎歸雁，掠翩千千
　×○△△○○　△△△○○△　○○△○○△　△○○○
萬萬。
△△

西陲落日黃昏晚，擁簇遊人敘碧灣，逍遙自在玉琴彈。音色
○○△△○○△　△△○○△△○　×○×△△○○　○○
粲，醉賞未歸還。
△　△△△○○

格律依《元曲三百首》475頁，同宮兩個曲牌帶過，第七部四平五仄同音互通格，上片（1—4句）依（3）《醉高歌》格律25字，下片（5—8句）依（7）《喜春來》格律29字，共54字。

(30) (3)醉高歌帶過(10)紅繡鞋　抗戰時期離別夜

凄風雪夜辭寧，感觸愁懷萬頃。蓬車轆轆熒熒影，雁兒哀啼
○○△△○○　△×○○△△　×○△△○○△　△○○○
未靜。
△△

消惱提壺酩酊，杯杯深酌無停，醉醺醺跌倒廂屏。慨危乎送
×△×○×△　×○×△○△　×○○×△○○　×○○△
命，叨摯友相營，扶持離險境。
△　×△○○△　○○○△△

格律依《詩詞曲韻律通則》98—99頁，同宮兩個曲牌帶過，第十一部四平六仄同音互通格。上片（1—4句）依（3）《醉高歌》格律25字，下片（5—10句）依（10）《紅繡鞋》格律34字，共59字。

(31) (2)十二月帶過(17)堯民歌　立園晚遊

繁星遠遠，皓月圓圓。嵐霞暖暖，霧靄寒寒。衫兒短短，袾
○○△△　△△△○　○○△△　△△△○　○○△△　△
子寬寬。
△○○

虎山風景萬千般，暮昏之後最宜看。垂垂楊柳嬝龍蟠，擺搖
　△〇〇△△〇〇　　△〇〇△△〇〇　　〇〇〇△△〇〇　△〇
花草拂雕鞍。回歸，途中望逝川。碧水回旋轉。
〇△△〇〇　〇〇　　△〇〇△〇　　△〇〇△〇△

格律依《元曲三百首》164—165頁，同宮兩個曲牌帶過，第七部八平四仄同音
互通格，上片（1—6句）依（2）《十二月》格律24字，下片（7—12句）依（17）
《堯民歌》格律40字，共64字。

（32）(15)剔銀燈帶過(5)蔓青葉　　別恨

轆轆蓬車人去遠，烽火燎原音書斷。重逢那日難推算，鄉居
×××〇〇△△　　×△×〇〇〇△　　〇〇△△〇〇△　×〇
每天倚樓轅。衷懷亂，望月圓，芳尋舊歡。
△〇△〇〇　　〇〇△　　△△〇　　〇〇△〇

夜深三鼓隨階轉，縈思艷麗賢媛，惱愁恨冤。澀淚涔流碎心
△〇〇△〇△　　〇〇△△〇〇　　△〇〇△〇　×△〇〇
肝，翹首嘉名喚。
〇　　×△〇〇△

同宮兩個曲牌帶過，第七部六平六仄同音互通格。上片（1—7句）依（15）
《剔銀燈》格律38字，下片（8—12句）依（5）《蔓青葉》格律29字，共67字。

（33）(3)醉高歌帶過(21)攤破喜春來　　參佛

清晨槊鼓鐘聲，鶴唳淒幽厲勁。雞鳴古寺朝天聖，叩頭虔誠
×〇△△〇〇　　△△〇△△　　×〇△△〇△　　△〇〇〇
燭秉。
△△

湛深肅穆禪堂靜，寶殿高僧念咒迎。口音玲，手無停。捏銅
　△〇△△〇〇△　　×△〇〇△〇△　　△〇〇　△〇〇　△〇

鈴，敲金鼎。仙香敬，繞銀屏。神液傾，渾似酪，佛語頌安平。
〇　〇〇△　〇〇△　△〇〇　〇△〇　〇〇△　△〇〇△

格律依《元曲三百首》477 頁，同宮兩個曲牌帶過，第十一部八平七仄同音互通格，上片（1—4 句）依（3）《醉高歌》格律 25 字，下片（5—15 句）依（21）《攤破喜春來》格律 43 字，共 68 字。

（34）(28)石榴花帶過(14)鬥鵪鶉　　鄉居

葉繁枝茂石榴花，開滿小村家，閒來無事在前衙。潑墨繪馬，
×△×〇〇〇　×△△〇〇　×〇〇△△〇　××△△

酌酒斟茶，遣興解暑消長夏，奏胡笳細說桑麻。惱侵耳哽聲無罷，
××〇〇　×〇△△〇〇△　×××〇〇〇　×〇×△〇△

幾隻老烏鴉。
×△△〇〇

　　虛掩窗紗，徐徐坐下。品味西瓜，賞看壁畫。栩栩龜兒地上
　　〇△〇〇　〇〇△△　×△〇〇　×〇△　×△〇△△

爬，躍跳三兩鼓蛙。戲弄泥沙，如真實假。
〇　△〇×△×〇　△△〇〇　〇〇〇△

同宮兩個曲牌帶過，第十部十一平六仄同音互通格。上片（1—9 句）依（28）《石榴花》格律 53 字，下片（10—17 句）依（14）《鬥鵪鶉》格律 37 字，共 90 字。

（35）(1)快活三帶過(19)朝天子(6)四邊靜　　秋到人間

東方旭日光，曠野滿天霜。飄香桂子葉黃黃，柳絮搖搖幌。
×〇△〇〇　×△△〇〇　〇〇△〇〇〇〇　〇〇〇△〇

北廊，後廊，古屋深深巷。瑤台翠榭小禪堂，燕子來還往。
△〇　△〇　〇△〇〇△　×〇×△△〇〇　〇〇〇〇△

姿態清狂，悠閒飛蕩，隨之匿洞藏。竹坊，栢坊，巧舌啼鶯吭。
×〇〇〇　〇〇〇△　〇〇△△〇　△〇　△〇　△△〇〇△

秋風瀟爽，艷菊娟娟錦簇妝。絢麗琳琅，賞客川訪，輕鬆暢
　○○○△　△△○○△△○　△△○○　△△○△　○○△
放，趣致無須講。
△　△△○○△

　　格律依《元曲三百首》336 頁，同宮兩個曲牌帶過，第二部十二平九仄同音互通格，上片（1—4 句）依（1）《快活三》格律22字，中片（5—15 句）依（19）《朝天子》格律43字，下片（16—21 句）依（6）《四邊靜》格律28字，共94字。

南呂宮

（1）採茶歌　　本意

　　小龍哥，美嬌娥，相携牽手跐山坡。眼見繁花開朶朶，摯情
　　△○○　△○○　×○×△△○○　×△○○○△△　△○
同唱採茶歌。
○△△○○

格律依《詩詞曲韻律通則》102 頁，第十部四平一仄同音互通格，27 字。

（2）罵玉郎　　禪堂

　　禪堂羯鼓噹噹響，聖侶秉仙香，高僧彩舞揮靈杖。聲激揚，
　　×○×△○○△　　×△△○○　×○×△○○△　○△○
面對牆，梵歌唱。
△△○　○○△

格律依《中國曲學大辭典》741 頁，第二部三平三仄同音互通格，28 字。

（3） 四塊玉　　回鄉

遠道回，親人在，柬請光臨我家來，座中笑話添風采。筵席
　×△○　○○△　△△○○○　△○△△○△　×△
開，客滿柸，乾幾杯。
○　△△○　○△○

格律依《中國曲學大辭典》743 頁，第五部五平二仄同音互通格，29 字。

（4） 干荷葉　　孤村晚昏

孤村中，晚霞紅，習習清風送。小燈籠，掛牆東，初更鐘鼓
○○×　△○○　×△○△　△○○　△○○　○○○△
響咚咚，老婦仙香奉。
△○○　△△○△

格律依《中國曲學大辭典》743 頁，第一部五平二仄同音互通格，29 字。

（5） 閱金經（別名金字經）　　辭別

翠袖添香詠，杜鵑牆角鳴，乖唳淒幽侵耳聲。聲，悵辭離別
△△○○△　△○○△○　×△○○×△○　○　×○×△
音。愁千頃，思之涕淚盈。
○　×○△　○○△△○

格律依《中國曲學大辭典》743 頁，第十一部五平二仄同音互通格，31 字。

（6）感皇恩　　小村人家

碧水黃沙，綠樹紅花。小村家，風景雅，坐前衙。斜陽滑下，
　×△○○　　△△○○　　△○○　○○△　　○○△
三兩啼鴉。舞殘霞，無停罷，噭哇哇。
　×△○○　　△○○　○○△　　△○○

格律依《中國曲學大辭典》744頁，第十部七平三仄同音互通格，34字。

（7）黃鐘尾　　中秋夜

正中秋暮昏時候，趣致携壺登小樓。明月浮，展玉喉，浩歌
　×○×△○○△　×△○○×△○　○△○　△△○　△×
謳，琴笛奏，雅音消盡古今愁，苒苒東方曉天漏。
○　○○△　△○○×△○○　△△○○△○△

格律依《中國曲學大辭典》771頁，第三部七平四仄同音互通格，50字。

（8）哭皇天　　清明

爆竹無停頓，響聲遠近聞。清明節日晉，細雨落紛紛。孝子
　×△○○△　×○×△○　○○×△△　×△△○○　××
賢孫離古村。美酒鮮花拜祖坟。叨承遺訓，忠誠永存。
×○○△○　△△△○○△△　○○○△　○○△○

格律依《中國曲學大辭典》742頁，第六部五平三仄同音互通格，42字。

（9）意難忘　　本意

彩棹前航。夜月風破浪，碧海茫茫。狂濤騰萬狀，閒步踱長
×△○○　△×○×△　×△○○　○○○○△　○△○
廊。朝外望，曉天光。唱吟有何妨。旦氣昂，柔音跌宕，寵辱皆
○　○△○　△○○　××△○○　△×○　○○××△　×△○
忘。
○

格律依《詩詞曲韻律通則》103 頁，第二部七平四仄同音互通格，45 字。

（10）牧羊關　　一九三七年逃難

室內蘭窗倚，詞人意緒痴，避災離城返鄉時。懊惱誰知，星
×△○○　×○△○　×△△○○　△△○　○○
沉月移。寒風飄嫋至，深夜睡眠遲。悲雁唳侵耳，哀傷難自持。
○△○　×△○△　×△△○○　×△△○△　○○○○△

格律依《中國曲學大辭典》741 頁，第三部六平三仄同音互通格，45 字。

（11）鬥蝦蟆（草池春）　　鄉居

簷篷下，景致雅，藝苑詩家。孤斟茗茶，喁喁閒話，細說桑
○○△　×△△　×○○△　○○○○　○○○○　×△○
麻。盆花，夕陽影照渾如畫。牆頭馬，樹上鴉，園蛙，秋聲不罷，
○　○○　×△△△△○△　○○△　×△○　○△　×○△△
似奏胡笳。
×△○○

格律依《中國曲學大辭典》742 頁，第十部七平六仄同音互通格，47 字。

（12）紅芍藥　　一九三七年離金陵

斜風細雨別金陵，響笛長鳴。軸車轆轆越無停，驛路淒清。
×○×△△○○　　×△○○　　×○×△△○○　　×△○○
樹搖枝曳葉零，胡雁怨唳不堪聽。孩童吵鬧哭聲聲，燈火滅還暝。
△○××△○○　　○○××△△○○　　×○×△△○○　　×△○○

格律依《中國曲學大辭典》742頁，第十一部八平同音互通格，47字。

（13）一枝花　　春晨

春宵沛雨澆，雀鳥啼無了。東方天破曉，策杖度長橋。景致
○○×△○　　×△○○△　　×○○△　　△△△○　　×△
嬌嬈，碧野寒風峭，蒼松翠栢搖。絮飄飄孋向雲霄。金針玉屑茫
○○　　×△○△　　○○△△○　　△○○△△○○　　○○△△△
茫渺。
○△

格律依《中國曲學大辭典》740頁，第八部五平四仄同音互通格，48字。

（14）玉交枝（別名玉嬌枝）　　峨嵋

峨嵋秀景，風物神馳腦縈。雲深岫遠巍峨挺，壑幽清，野色
○○△△　　○○○○△○　　○○△△○○△　　△○○　　△△
明。花香鳥語盈碧陘，丹坵翠谷瓊崖迥。茫渺遙岑絕頂，佛寺禪
○　　○○△△○△○　　○○△△○○△　　○△○○△△　　△△○
堂雅靜。
○△△

格律依《中國曲學大辭典》743頁，第十一部四平五仄同音互通格，49字。

（15）菩薩梁州　　一九三七年離金陵

古廟辭寧，禪堂肅靜。高僧念經，佛語聲聲，蓬車催發客登
×△○○　○○△△　○○△○　△○○　×△×△○
程。
○

沿途籟寂淒清景，蒼松翠栢搖無定。
×○×△○○△　×○×△○△

撩別恨千頃，此去何時再返寧，感觸傷情。
○△×○△　×△○○×△○　×△○○

格律依《中國曲學大辭典》742頁，第十一部六平四仄同音互通格，上片（1—5句）依中呂宮（14）《鬥鵪鶉》格律23字，中片（6—7句）依《菩薩蠻》體14字，下片（8—10句）依南呂宮（22）《梁洲第七》體16字，共53字。

（16）步蟾宮　　中秋夜

中秋佳節兩更鼓。後院蹼，冷霜寒露。潤如酥，遠望似葭蒲，
○○○△×○△　△○△　×○△　△○○　×△△○
阻去路，勢難前赴。不如循道回府。與主婦，禮參先祖。把銀壺，
△△△　×○△　△△○○△△　△△△　△○△　△○○
持玉俎，俯頭顱，跪稟訴，深恩無負。
○△△　△○○　△△△　○○○△

格律依《詩詞曲韻律通則》104頁，第四部四平十一仄同音互通格，58字。

（17）烏夜啼　　抗戰時期逃難

橫江羯鼓咚咚嚮，寒冬別過帆揚。境況淒涼，何堪想，斷了
×○×△○○△　×○×△○○△　△△○　○○△　△△
肝腸，份外哀傷。兵連禍結民殃，天涯落拓悲歌唱。求蒼上，揮
○○　△△○○　×○×△○○△　×○×△○○△　○○△　○
神掌。施法護檣，送我回鄉。
○△　○△△○　△△○○

<small>格律依《中國曲學大辭典》743 頁，第二部七平五仄同音互通格，57 字。</small>

（18）₍₂₎罵玉郎帶過₍₆₎感皇恩　　郊遊

青山翠谷嵐光麗，到處着人迷，雲天一色無涯際。芳草萋，
×○×△○○△　×△△○○　×○×△○○△　○△○
杜宇啼，花搖曳。
△△○　○○△

日落隅西，鳥倦歸兮。小桃溪，風峭厲，拂沙泥。雙眸緊閉，
×△○○　△△○○　△○○　○△△　△○○　○○△△
斜坐垠堤。鹿揚蹄，鷹飛遞，晚霞淒。
×△○○　△○○　○○△　△○○

<small>格律依《元曲三百首》219 頁，同宮兩個曲牌帶過，第三部十平六仄同音互通格，上片（1—6 句）依（2）《罵玉郎》格律 28 字，下片（7—16 句）依（6）《感皇恩》格律 34 字，共 62 字。</small>

（19）賀新郎　　鄉居晚會

冷寒天氣古碉樓，新月如鈎，鋏彈琴奏。宗親飯飽茶餘後，
×〇×△△△　×△〇〇　△〇〇△　×〇×△〇〇△
族衆秉燭村閘口。拜神求佛俚歌謳，其中三老叟，彩舞尚搖頭。
×××△〇△　×××△△〇　〇〇〇△　×△△〇〇
嗔姿憨態隨處走，情如牛喘透，惹笑滌鄉愁。
×〇×△〇△△　×〇〇△　△△△〇〇

格律依《中國曲學大辭典》742 頁，第十二部五平六仄同音互通格，63 字。

（20）(14)玉交枝帶過(3)四塊玉　　峨嵋山

峨嵋秀景，風物神馳腦縈。雲深岫遠巍峨挺，壑幽清，野色
〇〇△△　〇〇〇△△〇　〇〇△〇△　△〇〇　△△
明。花香鳥語盈碧陘，丹坯翠谷瓊崖迥。茫渺遙岑絕頂，佛寺禪
〇　〇〇△〇〇△〇　〇△△△〇〇△　〇〇〇△△△　△△〇
堂雅靜。
〇△△

瀑布凌，草茵菁，松韻浪千頃，栢音濤萬聲。獨聳高標嶺，
△△〇　△〇〇　〇△△△　△〇〇△〇　△△〇〇△
峭拔嶸，嚴寒勁，虎狼鳴。
△△〇　〇〇△　△〇〇

同宮兩個曲牌帶過，第十一部九平八仄同音互通格，上片（1—9 句）依（14）
《玉交枝》格律49字，下片（10—17 句）依（3）《四塊玉》格律30字，共79字。

(21) ₍₂₎罵玉郎帶過₍₆₎感皇恩₍₁₎採茶歌　　郊遊回家後

青山翠谷嵐光麗，到處着人迷，雲天一色無涯際。芳草萋，
〇〇△△〇〇△　△△△〇〇　　×〇×△〇〇△　　〇〇△
杜宇啼，花搖曳。
△△〇　〇〇△

　　日落隅西，鳥倦歸兮。小桃溪，風峭厲，拂沙泥。雙眸緊閉，
　　×△〇〇　△△〇〇　　△△〇　〇〇△　△〇〇　〇〇△△
斜坐垠堤。鹿揚蹄，鷹飛遞，晚霞淒。
×△〇〇　△〇〇　〇〇△　△〇〇

　　返居棲，兩夫妻，相邀兒女一家齊。晚把銀屏音響啓，足球
　　△〇〇　△〇〇　　×〇×△△〇〇　　×〇〇〇〇△　　△〇
聯賽在巴黎。
〇△△△〇

　　格律依《元曲三百首》219—200頁，同宮兩個曲牌帶過，第三部十四平七仄同音互通格。上片（1—6句）依（2）《罵玉郎》格律28字，中片（7—16句）依（6）《感皇恩》格律34字，下片（17—21句）依（1）《採茶歌》格律27字，共89字。

(22) 梁州第七　　抗戰時期離別夜

　　雨雪夜辭寧別親，怎堪聽雁唳聲聲，建康路上孤淒影。愁懷
　　××××〇△〇　　××××△〇〇　　〇×△〇〇△　　×〇
萬頃，珠淚盈盈。人如顛酊，悲痛無停。轆車催行笛長鳴，揮紙
×△　×△〇〇　　〇〇〇△　〇〇〇△　×××〇△〇　××
巾進入廂屏。寄此身隨隊前征，窗座側嚴寒冷冰，緒不安曲賦難
×△△〇〇　××××△〇〇　×××〇△〇　×××△〇

成。念經，念經。（疊韻）叨符咒神功心定，即傲嘯吟詠。豪氣貫斗
〇　　△〇　△〇　　　　〇〇△〇〇〇△　××△〇△　×△△×
牛月星，驛路光明。
〇△〇　×△〇〇

格律依《中國曲學大辭典》741頁，第十三部十二平五仄同音互通格，99字。

仙呂宮

（1） 點絳唇　　名牌

這個名牌，世人誇大，其形怪。價值無稽，貴婦爭相買。
×△○○　×○○△　○○△　×△○○　△△○△

格律依《中國曲學大辭典》735頁，第五部二平三仄同音互通格，20字。

（2） 上馬嬌　　秋景

蘭菊黃，葵柳芳。白露綴新妝，漫山遍野清風爽。琅。秋景
○△○　○△○　×△△○○　×○×△○○△　○　○△
似天堂。
△○○

格律依《詩詞曲韻律通則》105頁，第二部五平一仄同音互通格，24字。

（3） 勝葫蘆　　秋色

大地秋臨桂子香，瀟爽蕙風涼，蘆白楓丹野雁翔。碧浮翠漾，
×△○○×△○　×△○○　○△○○△○　×○×△

蟲音嘶響，到處慊肝腸。
×○○△　×△△○○

格律依《中國曲學大辭典》738頁，第二部四平二仄同音互通格，27字。

（4）賞花時　　本意

艷麗群英鑒賞時，碧野芳郊任所之。此次我來遲，百花殘綺，
×△○○△△○　×△○○△△○　△△△○○　×○○△
懊惱有誰知。
△△△○○

格律依《中國曲學大辭典》735頁，第三部四平一仄同音互通格，28字。

（5）哪吒令　　離別夜

笛鳴，辭友別親。啟程，三鼓籟靜。露泠，星淡月暝。雁唳
　×○　○△△○　△○　×△×△　△○　○×△○　×△
聲，霜風勁，郊野淒清。
○　○○△　○△○○

格律依《中國曲學大辭典》737頁，第十一部七平二仄同音互通格，28字。

（6）鵲踏枝　　春色

霧濛濛，雨淙淙，碧野飛鴻。翠圃花紅。淑氣暖風隨處送，
△○○　△○○　××○○　×△○○　××○○△△
春色絢麗滿芳叢。
○×××△○○

格律依《中國曲學大辭典》737頁，第一部五平一仄同音互通格，28字。

（7）青哥兒　　之一黃昏消閒

黃昏暮天紅透，相携素手登樓，野雁翩翩嶺北投。儷影雙雙
〇〇×〇〇△　　〇〇×△〇〇　　×△〇〇△〇　×△〇〇
展玉喉，琵琶奏。
△×〇　〇〇△

格律依《元曲三百首》117—118頁，第十二部三平二仄同音互通格，29字。

（7）青哥兒　　之二赴宴

同村宗親招飲，為兄歡喜難禁，昏暮時扶杖到臨，侍候殷勤
〇〇×〇〇△　　〇〇×△〇〇　　×△〇〇△〇　×△〇〇
使人欽，佳烹飪。
△〇〇　〇〇△

格律依《中國曲學大辭典》738頁，第十三部三平二仄同音互通格，29字。

（8）翠裙腰　　初夏農家

西陲落日逢初夏，碧野綴紅霞。山光水色清幽雅，小農家，
×〇△△〇〇△　×△△〇〇　×〇×△〇〇△　△〇〇
村門艷放石榴花。
×〇×△△〇〇

格律依《詩詞曲韻律通則》105頁，第十部三平二仄同音互通格，29字。

（9）遊四門　　故鄉潭溪

　　家鄉景致數潭溪，風物着人迷。古樓碉堡僑民第，祖上好詩
　　×○×△△○○　○△△○○　△△○○△　×△△○
題。西，村屋幼時棲。
○　○　○△△○○

格律依《中國曲學大辭典》738頁，第三部五平一仄同音互通格，30字。

（10）一半兒　　之一菊花

　　庭園艷菊競芬芳，架上盆盆朵朵黃，黛綠嫣紅朱粉妝。染新
　　×○×△△○○　×△○○△△○　×△×○○△○　△○
霜，一半兒花搖一半兒蕩。
○　　　○○　　　△

格律依《中國曲學大辭典》740頁，第二部四平一仄互通格，遵古，最後一句嵌入兩個"一半兒"，故有33字。正體31字，格律如下：

（10）一半兒　　之二中秋夜

　　中秋賞月坐前庭，野雁簷篷不住鳴，夜籟傳來哀怨聲。令人
　　×○×△△○○　×△○○×△○　×△×○○△○　△○
驚，鎮魄安魂頻品茗。
○　△△○○○△△

格律依《中國曲學大辭典》740頁，第十一部四平一仄同音互通格，31字。

（11）柳葉兒　　痴望

響笛聲聲人去遠，嶺南詞客碎心肝，晨昏躑躅珠江畔。頻呼
×　×○○○×△　　×　×　×　×△○○　　○○△△○○△　　○○
喚，往來船，載妳回航酒杯乾。
△　　△○○　　×　×○×△○○

<small>格律依《中國曲學大辭典》738頁，第七部三平三仄同音互通格，33字。</small>

（12）後庭花　　本意

牆頭啼暮鴉，簷邊映晚霞。夕陽西沉下，涼風拂碧衙。後庭
　○○○△○　　○○×△○　　△×△○△　　×○×△○　　×○
花，艷幽香雅，主人寵優倍加。
○　　×○○△　　△○△○△○

<small>格律依《中國曲學大辭典》738頁，第十部五平二仄同音互通格，33字。</small>

（13）醉扶歸　　本意

扶醉歸家矣，醜態賴匡持。乖舛遭妻冷語嗤，慢步行還止。
　×△○○△　　×△△○○　　○△○○×△○　　×△○○△
懊悔何誰悉知，寂靜門房倚。
×△○○△○　　×△○○△

<small>格律依《中國曲學大辭典》739頁，第三部三平三仄同音互通格，33字。</small>

（14）元和令　　秋郊

　　秋臨郊野中，爽颯蕙風送。粉胭脂黛菊花紅，惹蜂翩蝶弄。
　　×〇×△〇　××△〇△　×〇〇△△〇　△〇〇△△
澗溪流水響淙淙，雁群掠碧空。
×〇〇△△〇〇　△〇△△〇

　　格律依《中國曲學大辭典》738頁，第一部四平二仄同音互通格，34字。

（15）淩波曲　　別恨

　　添香粉妝，黃昏遠航，瞬間鸞影茫茫。倚瑤台瞩望，情痴意
　　〇〇〇〇　〇〇〇〇　×〇〇△△〇　△〇〇△〇　×〇△
惶，心憔緒愴。楚傷悲泣空房，別恨從未忘。
〇　〇〇△〇　△〇〇△〇〇　△△〇△〇

　　格律依《詩詞曲韻律通則》107頁，第二部八個平音互通格，38字。

（16）醉中天　　戶外賞雪

　　皚雪紛紛墜，柳絮滿穹飛。寒冷天時出屋闈，賞景何沉醉，
　　×△〇〇△　×△△×〇　〇△〇〇×△〇　×△〇〇△
暮晚燈光亮扉，檻門娟萃，逍遙不欲思歸。
×△〇〇〇　×〇〇△　×〇△△〇〇

　　格律依《中國曲學大辭典》739頁，第三部四平三仄同音互通格，38字。

（17）綠幺遍　　萍遇

桃花面，人娟妍。身心朗健，體態嬈翩。紅粧謫仙，花顏美
〇〇△　〇〇〇　　〇〇△△　△△△〇　〇〇〇〇　〇〇△
娟。藝壇邂逅緣非淺，纏綿，醉彈錦瑟樂天天。
〇　△〇△△〇〇△　〇〇　△〇△〇〇

格律依《中國曲學大辭典》740頁，第七部六平三仄同音互通格，38字。

（18）天下樂　（返意→天下不樂）

悵野雁深宵不住鳴，淒清，心膽驚，披衣起來酒盞傾。移步
△×△〇〇△△〇　〇〇　〇△〇　〇〇△〇△△〇　×△
漫行後庭，曠空寒月冷星，烽火燎原古城。
〇〇△〇　△〇〇△△　〇△〇〇△〇

格律依《中國曲學大辭典》737頁，第十一部七平同音互通格，39字。

（19）金盞兒　之一 別甕城橋

雪飄飄，雨瀟瀟。深宵夜籟長啼鳥，蓬車遠遞甕城橋。前途
△〇〇　△〇〇　×〇×△〇〇△　×〇×△△〇〇　×〇
迢邈渺，別恨客心憔。離愁難再笑，那日酒斟澆。
〇△△　△△△〇〇　〇〇〇△△　△△△〇〇

格律依《中國曲學大辭典》739頁，第八部五平三仄同音互通格，40字。

(19) 金盞兒　　之二 詠荷

艷紅綃，綺而嬌。娉婷倩影芳姿妙，凌波出浴貌妖嬈。含苞
△〇〇　△〇〇　×〇×△〇〇△　×〇×△△〇〇　×〇
嗔臕笑，綻萼嬝纖腰。幽香渾毓俏，翠蓋玉顏雕。
〇△△　△△△〇　×〇〇△△　△△〇〇

　　格律依《中國曲學大辭典》739 頁，第八部五平三仄同音互通格，40 字。

(20) 寄生草　　峨嵋山寺

峨嵋嶺，昔露營。漫山遍野佳風景，禽飛獸走深林徑，斜陽
〇〇△　△△〇　×〇×△〇〇△　〇〇△△〇〇△　〇〇
滑落山峰頂。禪堂擊鼓念梵經，僧徒禮佛仙香秉。
△△〇〇△　×〇×△△〇〇　〇〇△△〇△

　　格律依《中國曲學大辭典》737 頁，第十一部二平五仄同音互通格，41 字。

(21) 袄神急　　本意

冬晨辭母校，轆轆軸揚韜。去路迢迢。凜冽霜風嘯，漫天皚
×〇〇△　×△△〇　△△〇　×〇〇△　×〇
雪飄，野雁淒聲叫。縱橫急悄殘絮凋，飛碧霄，影似魑魅。
△〇　△△△〇△　〇〇△△〇〇　〇△〇　△△〇〇

　　格律依《詩詞曲韻律通則》108 頁，第八部六平四仄同音互通格，43 字。

（22）八聲甘州　　峨嵋山

晨登峻嶺，百鳥啼鳴，萬卉爭妍。人間仙景，峨嵋毓秀鍾靈。
○○△△　△△○△　△△△○　×○○△　×○×△○△
禪廟拜神佛念經，峽谷探幽猴戲羚。梵殿賞碑銘，歷覽魂縈。
×△×△△△○　×△△△△△○　△△△○○　△△○○

格律依《中國曲學大辭典》735 頁，第十一部七平二仄同音互通格，45 字。

（23）村里迓鼓　　抗戰時期音訊斷

莫愁湖畔，戲遊呼喚。金陵藝苑，彈鋏賦詩常陪伴。坐懷不
△○○△　×○○△　○○△○　△△△○○△△　×××
亂，舛心無怨，逆情微莞。馬失鞍，狼烟滿，自棄冠，避亂離鄉
×　×○○△　△△○△　△△○　△△△　△△○　××○○
音訊斷。
○△△

格律依《中國曲學大辭典》737 頁，第七部二平九仄同音互通格，47 字。

（24）混江龍　　夏昏農家

夕陽西下，風搖翠竹小農家。田園墾罷，共坐前衙。促膝閒
×○○△　×○×△△○○　○○△△　×○○△　×○○
談消永夏，隨之把盞啜香茶。趣堪誇，情幽雅。華燈豎掛，撥弄
×△△△　×○×△△△○　△○○　○○△　○○△△　△△
笙笳。
○○

格律依《中國曲學大辭典》736 頁，第十部五平五仄同音互通格，47 字。

（25）太常引　　秋晚

西風瀟爽蕩丹霞，飄入碧窗紗。�菊一詩家，玉盞把，頻斟
×〇×△△〇〇　〇△×〇〇　〇〇△△〇〇　△△　〇〇
茗茶。斜陽滑下，餘暉致雅，雁舞青籬笆。秋色滿簷牙，結綵後
△〇　×〇×△　×〇×△　×〇〇△〇〇　×〇△〇　××△
庭燈火華。
〇〇△〇

格律依《元曲三百首》560頁，第十部七平三仄同音互通格，49字。

（26）油葫蘆　　農家樂

酷暑蒸蒸時仲夏，作業罷，披蓬挑稻返村家。茗茶共品前簷
×△〇〇△△　×△×　〇〇△△〇　×〇△△〇〇
下，夫妻細訴農倉價。說實話，笑傲誇。穫收富裕無虛假，豐歲
△　×〇△△〇〇△　×△△　×△〇　×〇△△〇〇　×△
望添加。
×〇〇

格律依《中國曲學大辭典》736—737頁，第十部三平六仄同音互通格，49字。

（27）賺煞　　抗日時大學生活

雨瀟瀟，霜風峭，沙坪埧寒人影杳。地獸天禽狂淚叫，曠空
△〇〇　〇〇△　××〇〇△　×△〇〇×△　××
雪花亂飛飄。景蕭條，宿舍無聊，同學三人相約邀。高歌蜀謠，
××△〇〇　△〇〇　×△〇〇　×△〇〇××〇　×〇△〇

川音逍繞，我持橫笛口吹哨。
×○○△　×○×△△○○

格律依《中國曲學大辭典》740 頁，第八部七平四仄同音互通格，56 字。

（28）六幺序　　衡陽探訪好友

　　鐘聲响，旗幟揚，蓬車轆轆別家鄉。時節秋涼，桂子飄香，
　　○○△　×△○　×○△△△○○　×△○○　×△○○
松濤栢浪彩雲翔。鶯啼燕語清歌唱，黃昏落日到衡陽。探幽訪友
×××△○○　×○×△○○△　×××△○○　×○×△
情懷暢，滿杯佳釀，疏爽肝腸。
○△△　×○×△　×△○○

格律依《中國曲學大辭典》739 頁，第二部七平四仄同音互通格，57 字。

黃鐘宮

（1）寨兒令　　青城佛寺

青城峻嶺禪堂。燭火光，經樓飾新裝。遠道訪，宿前廊。漱
〇〇△△〇〇　△△〇　〇〇△〇　△△△　△〇〇　△
後巷，地空曠。
△△　△〇△

格律依《詩詞曲韻律通則》108頁，第二部四平三仄同音互通格，26字。

（2）出隊子　　詠荷

芬芳羅綺，荷花開滿池。水中翠蓋美胭脂，玉立清香墨客痴，
×〇〇△　〇〇〇△〇　△〇△△△〇〇　△△〇〇△△〇
密影珠枝鷗鷺翳。
△△〇〇〇△△

格律依《中國曲學大辭典》728頁，第三部三平二仄同音互通格，30字。

（3）節節高　　海灘

海灘沙道，柳明花好。晨曦日皓，遊人早到。白浪高，排山
△○○△　△○○△　○○△△　○○△△　△×○　○○
倒，萬頃濤，雪解冰崩怒號。
△　△△○　△△○○△○

格律依《詩詞曲韻律通則》109 頁，第八部三平五仄同音互通格，31 字。

（4）喜遷鶯　　蒼城晚遊

郊原幽靜，旅遊人到了蒼城。風清，晚霞輝映，百鳥歸巢不
○○○△　△×○×△○○　○○　△○△　△△○△
住鳴。乖好聽，僑鄉暮景，份外娉婷。
△○　○△○　○○△△　△△○

格律依《中國曲學大辭典》728 頁，第十一部五平三仄同音互通格，35 字。

（5）賀聖朝　　別矣貴陽

三幾聲，鼓鼙嘡嘡笛鳴，轆轆蓬車將啟程。貴陽城郊夜色暝，
○△○　△○○○△○　△△○○△○　△○○○△△○
驛道冷寒淒清，送行笙歌未停。
△△△○○○　△○○○△○

格律依《元曲三百首》568 頁，第十一部六平同音互通格，35 字。

（6）醉花陰　　春遊

時節春明好風景，郊野幽清寂靜。桃李兢娉婷，鶯燕爭鳴，
　×△○○△△　　×△○○△△　　×△△○○　×△○○
遊旅臨坡徑。流水響聲聲，松栢蒼蒼濤萬頃。
○△△○△　　×△△○○　○△○○○△

格律依《中國曲學大辭典》728頁，第十一部三平四仄同音互通格，36字。

（7）神仗兒　　本意

時將日暮，禪堂擊鼓。道長揚符，躬參佛祖。衆生超度，辭
○○△△　○×△△　△△○△　○○△△　△○○△
離惱苦。再無貧乏和憎惡，萬物澤昭蘇。神力助，笑相呼。
○△△　△○△○○△　△△○△　△△○　△○○

格律依《詩詞曲韻律通則》109頁，第四部三平七仄同音互通格，42字。

（8）紅錦袍　　別恨

節日中秋皎月圓。悵惘嬌娃去遠，此時三更夜半，回歸小棧
×△○○△△○　×○○○△△　△○○○△△　×○△△
舘，離恨使人懣。緒懊心悶，無端，盈寸肝傾腸斷，失魂顛連側
△　○△△○△　△△○△　×○　○△×○△　△○○△
轉。
△

格律依《詩詞曲韻律通則》109頁，第七部二平七仄同音互通格，47字。

(9) 四門子　　晨趣

沉沉黑夜鈞天曉，屋簷邊細雨飄。枝頭幾隻長啼鳥，怕冷寒
×○×△○○△　△○○△△○　×○×△○○△　△△
無再跳。遣寂寥，奏玉簫，匆匆起行過石橋。訪古窯，寶燭燒，
○△○　××○　△△○　×○△○○△○　×△○　△△○
趣致滿懷眉巧笑。
△△△○○△△

<small>格律依《中國曲學大辭典》729 頁，第八部七平三仄同音互通格，52 字。</small>

(10) 古水仙子　　別恨

夜沉沉雨雪飄，別恨離愁濁酒澆。面對紅綃，怎能歡笑，淚
△○○△○　△△○○△○　×△○　×○△　×
眼紅紅心裡憔。瀚滇池煙水迢迢，關山險峻人遠鑣。花顏雲鬢姿
△○○○△○　○○×△○○　○○×△○△○　×○×△○
儀俏，眉黛幾時描。
○△　○△△○○

<small>格律依《中國曲學大辭典》729 頁，第八部七平二仄同音互通格，54 字。</small>

(11) 刮地風　　踏雪後

春到人間刮地風，細雨濛濛。踏雪尋趣小村東，遍野桃紅，
×△○×△△○　△△○○　×△○△△○○　△△○○
奇寒冰凍。苦於行動。返舍匆匆，腳踭浮腫。週身骨節痛，休眠
×○○△　△○○△　△△○○　△△○△　○○△△　○○

睡榻中。嗟嘆竟日不由衷。
△△〇　〇△△△〇〇

格律依《詩詞曲韻律通則》110頁，第一部七平四仄互通格，55字。

（12）侍金香童　　澗峽晚遊

黃昏落雁，澗澤神奇幻，尋趣貪歡返舍晚，騷家尚留深沼
〇〇△　　△△〇〇△　×△〇〇△△　〇〇△〇△
灘。敲鼓琴彈，擊箏筯玩，搖琶拍板，眉眸舒笑顏。百鳥歸巢
〇　〇△〇〇　△〇〇△　〇〇△△　〇〇〇△〇　△△〇〇
飛柳間。微茫燭光輝碧灣。月色嫻嫻，曲終人散。
〇△〇　〇〇△〇△〇△　△△〇〇　△〇〇△

格律依《詩詞曲韻律通則》110頁，第七部六平六仄同音互通格，62字。

雙　　調

（1）雁兒落　　本意

　秋涼雁到時，碧野丹楓綺。花堤拭粉脂，柳岸紅雲熾。
　×○△○　△△○○△　○○△△○　△△○○△

格律依《中國曲學大辭典》762頁，第三部二平二仄同音互通格，20字。

（2）慶宣和　　賞梅

　梅影娉婷曳碧台，錦簇花開。馥毓芬芳艷香哉，喝彩，喝彩。
　○△○○△△○　△△○○　×△○○△○○　△△　△△
（叠韻）

格律依《中國曲學大辭典》760頁，第五部三平二仄同音互通格，22字。

（3）喬牌兒　　粗心

　意疏情不妥，未把鐵窗鎖。勁風吹拂枯枝墮，將玻璃擊破。
　△△○△△　△△△○△　×○×△○○△　×○○△△

格律依《中國曲學大辭典》758頁，第九部四仄同音互通格，22字。

(4) 喬木查　　賞菊

胭脂粉黛，艷菊浮金彩，曲檻疏籬花影藹。幽香佳色玳，帶
　〇〇△　×△〇△　△△〇〇△　　〇〇△△　△
月叨陪。
△〇〇

格律依《中國曲學大辭典》758 頁，第五部一平四仄同音互通格，25 字。

(5) 落梅風　　本意

銀笙凍，臘月冬，落梅風，野郊霜重。搜奇步行村後隴，滿
　〇〇△　△△〇　△〇〇　△〇〇△　×〇△〇△△　△
山紅，葉兒飛動。
〇〇　△〇〇△

格律依《中國曲學大辭典》760 頁，第一部三平四仄同音互通格，25 字。

(6) 壽陽曲　　陵園道

陵園道，石像豪，栢青松翠山光好。無端的風狂雨暴，盡吹
　〇〇△　△△〇　△〇〇△〇〇△　×〇△〇〇△　××
殘艷花芳草。
×△〇〇△

格律依《詩詞曲韻律通則》111 頁，第八部一平四仄同音互通格，27 字。

（7）沽美酒　　登上虎嶺

黃鶯樹上鳴，碧谷境幽清，虎嶺深林好風景。攀登絶頂，野
○○×△○　×△△○○　×△×○△○△　○○△△　△
鹿出沒芳徑。
△△△○△

格律依《中國曲學大辭典》762 頁，第十一部二平三仄同音互通格，27 字。

（8）川撥棹　　登高

曉登山，霧雲仍未散。流水潺潺，煙雨潛潛。艷花開遍碧徑
△○○　△○○△　○△○○　○△○○　××××△△
彎，林巒真煥粲。
○　×○○△△

格律依《中國曲學大辭典》763 頁，第七部四平二仄同音互通格，28 字。

（9）七弟兄　　夫子廟

巧妙，魂消，是今宵，相携纖手夫子廟。鞠躬曲膝酒香澆，
×△　○○　△○○　×××△○△　×○△△△○○
含情脉脉開心笑。
○○△△○○△

格律依《中國曲學大辭典》763 頁，第八部三平三仄同音互通格，28 字。

（10）夜行船　　送別

臘月殘冬天氣寒，潭江畔，送別名媛。情緒難安，愁懷驚汗，
△△○○○△×　○○△　△△○○　×△○○　○○○△
夜行船，客途遙遠。
△○○　△○○△

　　格律依《中國曲學大辭典》758頁，第七部四平三仄同音互通格，29字。

（11）胡十八　　月夜農家

月亮華，小農家，屋檻下，品香茶，喁喁私語話桑麻。後衙
　×△○　△○○　△△△　△○○　×○○△△○○　△○
稚娃，奏塞筎，畫神馬。
△○　△△○　△○△

　　格律依《中國曲學大辭典》761頁，第十部七平二仄同音互通格，29字。

（12）清江引（江水兒）　　家居

吾兒昨天新婦娶，倆老迁新寓。碉樓暫寄居，地狹嬉無處，
○○△○△△　×△○○△　○○△△○　×△○○△
何如遠行遊旅去。
○○△○△○△

　　格律依《中國曲學大辭典》760頁，第四部一平四仄同音互通格，29字。

（13）步步嬌　　故鄉之春

細雨霏霏春風漾，郊野黃鶯唱。我故鄉，處處山頭百花香。
　×△○○○○△　　×△○○△　△△○　△△○○△○○
蝶翩翔，彩舞瑤台上。
△○○　△△○○△

格律依《中國曲學大辭典》757 頁，第二部三平三仄同音互通格，30 字。

（14）撥不斷（斷續弦）　　狂龍嬉鳳

兩更鐘，火微紅，沉沉夜籟侵春夢。醉態撩人邂逅逢，投懷
　△○○　△○○　×○×△○○△　△△○○△△○　×○
送吻鴛衾共。暴龍狂鳳。
×△○○△　△○○△

格律依《中國曲學大辭典》760 頁，第一部三平三仄同音互通格，31 字。

（15）梅花酒　　自嘆

日似梭，九十阿哥，歲月蹉跎，壯志消磨。傷心事幾籮，此
　△△○　×△○○　×△○○　×△○○　×○×△○　△
去壽無多，何防醉酩銀酡。
△△○○　○○△△○

格律依《中國曲學大辭典》763 頁，第九部七平同音互通格，31 字。

（16）行香子　　家鄉冬晨

臘盡寒冬，細雨斜風，五更鐘，閒步村東。人頭聳動，賞覽
　×△〇〇　×△〇〇　△〇〇　〇△〇〇　〇〇△△　×△
桃紅。數兒童，田裡弄，樂融融。
〇〇　△〇〇　〇△△　△〇〇

格律依《中國曲學大辭典》759 頁，第一部七平二仄同音互通格，32 字。

（17）錦上花　　賞月

酒後登樓，黃昏時候。風物眶浮，賞酖夜漏。放盡歌喉，遣
　×△〇〇　〇〇×△　〇△〇〇　△〇△△　×△〇〇　×
去惱愁。皎月當頭，流連不走。
△△〇　×△〇〇　〇〇△△

格律依《中國曲學大辭典》758 頁，第十二部五平三仄同音互通格，32 字。

（18）收江南　　一九三七年辭陵

湯山泉水溢池荷，紫金亭榭柳娑婆，秦淮玄武景觀多。涕泣
　×〇×△△〇〇　△〇〇△△〇〇　〇〇△△△〇　×△
渡河，辭陵別廟淚滂沱。
△〇　〇〇△△△〇〇

格律依《中國曲學大辭典》763 頁，第九部五平同音互通格，32 字。

（19）新水令　之一 貴陽求學

躬辭祖廟別家鄉，到黔陽，杏壇尋亮。潛沉心向上，淬礪志
×〇×△△〇〇　△〇〇　△〇〇△　×〇〇△　×△△
昂揚。奮邁圖強，成績獲嘉賞。
〇〇　△△〇〇　×△△〇△

格律依《中國曲學大辭典》757頁，第二部四平三仄同音互通格，33字。

（19）新水令　之二 春遊

清明節日出村塲，水雲鄉，栢松崗上。泉流清澈漾，野鷺競
×〇×△△〇〇　△〇〇　△〇〇△　〇〇〇△△　△△△
飛翔。鳥語花香，遊客浩歌唱。
〇〇　△△〇〇　△△△〇△

格律依《中國曲學大辭典》757頁，第二部四平三仄同音互通格，33字。

（20）大德歌　離別之苦

雪飄飄，雨瀟瀟。麗人聲影渺，別緒誰知曉，離懷伴寂寥。
××〇　△〇〇　△〇×△△　×△〇〇△　〇〇△△〇
愁眉苦臉無歡笑。悲痛筆難描。
×〇△△〇△　〇△△〇〇

格律依《詩詞曲韻律通則》112頁，第八部四平三仄同音互通格，33字。

（21）得勝令　　雪天外出

暮晚雪飄飄，破曉雨瀟瀟。野雁無停叫，披衣度石橋。郊嬈，
　×△△○○　　×△△○○　　×△○○△　　○○△△○　　○○
路滑風狂峭。難招，心憔誰個曉。
×△○○△　　○○　　×○○△

格律依《中國曲學大辭典》762頁，第八部五平三仄同音互通格，34字。

（22）甜水令　　紅綃舞

仙樂飄飄，笙歌亮嘹，嬌娃微笑，蓮步舞紅綃。藝客魂消，
　×△○○　　×○×△　　○○○△　　○○△○○　　×△○○
騷人喜叫，歡聲無了，唯老夫把頭搖。
×○×△　　×○○△　　○△○△○○

格律依《中國曲學大辭典》759頁，第八部四平四仄同音互通格，35字。

（23）慶東原　　尋夢

簷牙下，酙茗茶，此中情況何幽雅。逍遙既罷，相攜返家，
　○○△　　×△○　　×○○△○○△　　○○△△　　×○△○
閒話桑麻。纖手掩窗紗，尋夢卸衣迓。
○△○○　　×△△○○　　×△△○△

格律依《中國曲學大辭典》760頁，第十部四平四仄同音互通格，35字。

（24）碧玉簫　　雪夜

皚雪飄飄，深夜感無聊。神智悲蕭，持濁酒酏澆。煩惱消，
○△○○　○△△○　○△○　×△△○○　○△○
握玉簫。歡喜笑，開心叫。嚓，響亮聲音妙。
△△○　○○△　○○△　○　△△○○△

格律依《中國曲學大辭典》761頁，第八部七平三仄同音互通格，36字。

（25）殿前歡　　送別

屋村中，籬椽疏影夕陽紅。主人酒會相歡送，盤餐美饌豐。
△○○　×○○△△○　×○△△○△　○○△△○
離愁湧，輪轉蓬車動，殷誠祝頌，衣錦重逢。
○○△　○△○○△　○○△△　×△○○

格律依《詩詞曲韻律通則》113頁，第一部四平四仄同音互通格，38字。

（26）挂玉鈎　　晨行花徑

細雨微風葉滿庭，早起行花徑。三兩黃鶯瓦上鳴，宛轉歌溫
×△○○×△○　×△○○△　×△○○△○　×△○○
馨。耳鼓聽，身腰挺。神爽心寧，意暢魂縈。
○　△△○　○○△　×△○○　△△○○

格律依《中國曲學大辭典》761頁，第十一部六平二仄同音互通格，38字。

（27）風入松　　舞榭

新春新喜灑金錢，舞榭樂流連。年來慣識西廂殿，歌台嬌娃
　×○○△△○○　×△△○○　×○△△○○　×○××
惹人顛。展現桃花笑昞，斜行媚視魂牽。
△○○　×△○○△　○○△○○

格律依《詩詞曲韻律通則》113 頁，第七部四平二仄同音互通格，38 字。

（28）楚天遙　　憶念

蕙質美纖腰，蘭齒冰晶曜。花顏翠髻瑤，姿色湛深窕。檀香
　×△△○○　○△○○△　×△△○○　○△○○△　○○
佛寺燒，笑靨祥光照。矚望楚天遙。憶念知多少。
△△○　△△○○△　△△△○○　△△○○△

格律依《元曲三百首》318 頁，第八部四平四仄同音互通格，40 字。

（29）五供養　　臘月參神

風嬝飄，雨飛瀟，曠野臘月百花凋。寒料峭，景蕭條。感無
　○△×　×○○　×××△○○　○△△　△○○　△○
聊，臨禪廟，祥光輝照。神靈妙，高僧頒詔，煩惱消了。
○　×○△　○○○△　○○△　○○△△　×△○△

格律依《中國曲學大辭典》757 頁，第八部五平六仄同音互通格，40 字。

（30）太平令　　家園昏晚

昏晚故園清幽靜，永安村裡景娉婷，錦簇碉樓繁花徑，春祭
×△×○○○△　　×○○×△○○　　×△×○○○△　　×△
開燈香燭秉。擊鈴，念經，酒傾，宗裔手持相機影。
×○○×△　△○　△○　△○　○△△○○△

格律依《中國曲學大辭典》762頁，第十一部四平四仄同音互通格，41字。

（31）太清歌　　農家昏晚

芳郊暮晚風光雅，村屋農家。暉影窗紗，品茗香茶。閒情逸
×○×△○○△　　×△○○　○△○○　△△○○　×○×
致酖長夏，稚娃歌舞奏琵琶。小童聲鼓打，陌巷孀丹霞。
△○○△　△○××△○○　×○○△　×△△○○

格律依《中國曲學大辭典》762頁，第十部五平三仄同音互通格，43字。

（32）月上海棠　　家鄉頌

雲水鄉，風光娟麗堪欣賞。物華人崇尚，禽鳥花香。羅漢嶺，
○△○　○○○△○○△　△○○△　○△○○　○△
早晚倘徉，龍虎庠，兒童歌唱。鐘聲響，神彩飛揚，校燈明亮。
△△○○　○△○　○○○△　○○△　○△○○　△○○△

格律依《中國曲學大辭典》809頁，第二部五平六仄同音互通格，44字。

（33）沉醉東風　　九寨溝

正艷菊娟妍節候，翠湖瑩晶入醉眸。沙鷗碧際浮，麀鹿隨坡
×△△○○△×　△○○×△×○　○○×△○　×△×○
走。野牲攀谷嚎嚎吼。草木芳菲九寨溝，賞景者爭先恐後。
△　△○○△×○△　△×○△○○　×△△○△

格律依《詩詞曲韻律通則》114頁，第十一部三平四仄同音互通格，45字。

（34）水仙子（又名湘妃怨）　　鄉居

垂楊竹巷幾烏鴉，落日餘暉噪晚霞，香茶一盞消炎夏。弄琵
×○×△△○○　△△○○△○　×○×△○△　△○
琶，彈玉笛。微光映照窗紗。清閒幽雅，中宵月華，樂不思家。
○　○△○　×○△△○○　○○○△　○○△○　×△○

格律依《詩詞曲韻律通則》114頁，第十部七平二仄同音互通格，45字。

（35）駐馬聽　　清明祭祖

碧草萋萋，節候清明先祖祭；躬參循禮，杜鵑坡上不停啼。
×△○○　×△×○○△　×○△　×○×△△○
野花娟麗着人迷。薰煙環繞浮雲蔽。風細細，垂楊路上車籠擠。
×○×△○○　×○×△○○△　○△△　×○×△○○△

格律依《中國曲學大辭典》757頁，第三部三平五仄同音互通格，46字。

（36）離亭宴煞　　趣致

良宵共叙摛詞苑，盞中香茗深斝滿。音粲語莞，慢移蓮步隨
　×○×△○○△　×○×△○○△　○○△△　×○×△○
階轉。情侶伴，衣新歜，拋吻投懷未亂。室內氣溫寒，時搓手呼
○△　×△×　×○△　×△×○○△　×△△○○　○△○
喚。
△

格律依《中國曲學大辭典》764頁，第七部一平八仄同音互通格，47字。

（37）鴛鴦煞　　盼望

佳人離別已三載，朝思昏想情猶在。亭榭花開，盼望歸來。
　×○×△△○△　×○×△○○△　○△○○　×△○○
珠淚成灰，朱顏禿改。浪客焉忘曾相愛，月下徘徊，縈遠方胭粉
×△○○　○○△△　△×○○○○△　×△○○　×△○○
朱黛。
○△

格律依《中國曲學大辭典》764頁，第五部四平五仄同音互通格，48字。

（38）錦堂月　　我的家鄉

回到家鄉，心情遂暢，逍遙浩歌吟唱。鳥語花香，寶樹玉蘭
　×△○○　○○△△　○○△○△　△△○○　△△△○
吉祥。
△○

羅漢嶺，早晚徜徉，龍虎庠，兒童歌唱。鐘聲響，神彩飛揚，
　　○△△　△△○○　○△○　○○○△　○○△　○△○○
校燈明亮。
△○○△

格律依《元曲三百首》導讀 5 頁，第二部六平六仄同音互通格，上片（1—5
句）依（41）《畫錦堂》前五句格律24字。下片（6—12 句）依（32）《月上海棠》
後五句格律25字。共49字。

（39）折桂令　　杪夏農家

夕陽橫斜映農家，透掠籬笆，直射窗紗。滿室紅霞，消磨杪
△○○×△○○　×△○○　×△○○　△○○　○○×
夏，老叟酙茶。景致甚為幽雅，檻前黃菊艷蕾萌芽。綻吐嬌葩，
△　×△○○　×△×○○△　×△○○△○○　△△○○
碧榭歸鴉，暮喚呀呀。
△△○○　×○○○

格律依《中國曲學大辭典》759 頁，第十部九平二仄同音互通格，52 字。

（40）蟾宮曲　　一九三七年金陵痛

憶金陵痛楚交加。六代豪華，舊府簷牙。祖廟裟袈。秦淮酒
△○○△△○○　×△○○　×△○○　×△○○　×○×
斝，處處堪誇。槊鼓入侵臨白下。藝壇拋冠棄青紗。每念棲霞
△　×△○○　△△△○○△△　△○○×△○○　×△○○
想及煙珈，美麗如花。
△△○○　△△○○

格律依《詩詞曲韻律通則》115 頁，第十部九平二仄同音互通格，53 字。

（41）畫錦堂　　家鄉登高

回到家鄉，心情遂暢，逍遙浩歌吟唱。鳥語花香，寶樹玉蘭
×△○○　○○△　　○○△△△　　△○○　△△△
吉祥。携扙，慢步隨登高壑上，彩雲翩嬝堪欣賞。流泉響，峽谷
△○　　○△　　○○△△○○△　　×○△△○○△　　○○○　△△○
清涼，風拂蕩悠悠漾。
○○　○△△○○△

格律依《中國曲學大辭典》799頁，第二部四平七仄同音互通格，53字。

（42）(1)雁兒落帶過(21)得勝令　　秋郊

芳郊菊未殘，碧野雙飛雁。徘翩雅態閒，去了悠然返。
×○△△○　△△○○○　○○△△　△△○○△
兀坐倚斜欄，起步越橫灘。景致千千萬，隨之到海灣。開顏，
△△△○○　×△△○○　×△△△　○○△△○　○○
拍岸濤瀾璨。盤環，貪看歸去晚。
×△○○△　○○　×○○△△

格律依《元曲三百首》113頁，同宮兩個曲牌帶過，第七部七平五仄同音互通格，上片（1—4句）依（1）《雁兒落》格律20字。下片（5—12句）依（21）《德勝令》格律34字，共54字。

（43）歇指煞　　九華山寺

藝壇詞老旅遊到，九華佛殿探珍寶。禪廟客爆，寺台燭光高，
×○×△△○△　×○△△△○○　×○△△　△○○○○

靈仙鶴護道，玉蕭煙霞昊。神僧把大刀，石窟燒丹灶。萬代千年
×〇×△△　×△〇〇△　×〇×△〇　×△〇〇△　×△〇〇
古堡，峰塔澤恩膏，碑銘琢金瑁。
△△　×△△〇〇　〇〇△〇△

格律依《中國曲學大辭典》764頁，第八部三平八仄同音互通格，59字。

（44）(28)楚天遙帶過(12)清江引　　別恨

不管雨瀟瀟，携手參神廟。無妨暴雪飄，何怕霜風峭。凌洪
×△△〇〇　〇△〇〇△　〇〇△〇△　〇△〇〇△　〇〇
度小橋，柳岸聽啼鳥。每憶艷容嬌，惋惜芳踪渺。
△△〇　△△〇〇△　×△△〇〇　△△〇〇△
離愁刺心分秒秒，綺夢常縈繞。花顏腦際飆，盼望蒼天曉，
〇〇△〇〇△△　△△〇〇△　〇〇△〇△　×△〇〇△
相思莫為人取笑。
〇〇△〇△〇△

格律依《元曲三百首》318頁，同宮兩個曲牌帶過，第八部五平八仄同音互通格，上片（1—8句）依（28）《楚天遙》格律40字，下片（9—13句）依（12）《清江引》格律29字。共69字。

（45）(36)離亭宴煞帶過(43)歇指煞　　廬山紀遊

廬山慢步行幽徑，爐峰泉澗瀑千頃。花香鳥鳴，悠揚宛轉
×〇×△〇△△　×〇△〇△　××△〇　×〇△△
聲，嫋翩搖曳影，到處煙霞炯。蒼松翠栢馨，岩乳崢嶸景。戀林
〇　×〇△〇△　×△〇〇△　×〇×△〇　×△〇△　××
見証。
△△

雙　　調　65

石門杏苑玲，五老禪堂靜，百代欽神聖。僧樓琢篆銘，鶴護
×○△△○　×△○○△　×△○○△　×○△△○　×△
龍迴挺。詞藻楹聯佳詠，紀德頌先靈，今古爍彪炳。
○○△　×△○○○△　△△△○○　○△△○△

格律依《中國曲學大辭典》764頁，同宮兩個曲牌帶過，第十一部六平十一仄同音互通格47字。上片（1—9句）依（36）《離亭宴煞》格律47字，下片（10—17句）依（43）《歇指煞》格律41字，88字。

（46）(34)水仙子帶過(39)折桂令
　　　一九三七年別金陵前後

晨雞唱徹曉天明，客旅尋芳啟近程，棲霞絕嶺看風景。賞幽
×○×△△○○　△△○○△○○　×○×△○○△　△○
清，參佛承。尊常拜誦碑銘。焚香銅鼎，高歌碧亭，甚是溫馨。
○　○△○　×△△○○△　○○○△　×△○△　×△○○
奈何狼煙燹金陵。暗晦寒陘，冷谷荒暝。別恨懷縈，離愁萬
△△○×△○○　△△○○　△△○△　△△○○　○○△
頃，孃曳旗旌。驛路渺茫宵永，幾時能返梓里開平。鐵笛哀鳴，
△　×△○○　×△○△○△　○×××△△○　△△○○
雁唳悲聲，魄蕩魂驚。
△△○○　×△○○

同宮兩個曲牌帶過，第十一部十六平四仄同音互通格，上片（1—9句）依（34）《水仙子》格律45字，下片（10—20句）依（39）《折桂令》格律53字，共98字。

越　　調

（1）黃薔薇　　本意

黃薔薇艷麗，朵朵着人迷。架上紅搖綠曳，浥露凝煙互濟。
　×○○△　×△○△○　×△○○△　×△○△△

格律依《中國曲學大辭典》755頁，第三部一平三仄同音互通格，22字。

（2）金蕉葉　　悔恨

悔恨時時醉酒，剩得清風兩袖。暮歲他鄉逗留，萬事終於盡休。
　×△○○△　×△○○△　×△○○△○　△△○○△
○

格律依《中國曲學大辭典》753頁，第十二部二平二仄同音互通格，24字。

（3）凭欄人　　秋月登樓

暮晚消閒逭愁，桂子飄香登小樓。碧空明月浮，落花飛滿頭。
　×△×○△○　×△×○○△○　×○○△○　△○○△

格律依《中國曲學大辭典》756頁，第十二部四平同音，24字。

（4）禿厮兒　　黃昏品茶看花

屋角祥煙晚霞，樓頭艷菊籬笆。芳籠秀綴洵逸雅，夕照下，
×△○○△○　×○×△○○　○○△△○△△　×××，
品香茶，看花。
△○○　○○

格律依《中國曲學大辭典》754 頁，第十部四平二仄同音互通格，27 字。

（5）天淨沙　　鄉居樂

黃昏碧榭啼鴉，碉樓繡閣籠紗，苒苒斜陽滑下。景觀幽雅，
×○×△○○　×○×△○○　△△○○△　△○○△
消閒品啜香茶。
×○×△○○

格律依《中國曲學大辭典》754 頁，第十部三平二仄同音互通格，28 字。

（6）送遠行　　本意

簷前杜宇啼，苦雨淒淒。別緒離情不必提。滿面愁容淚涕，
○○△△○　△△○○　×△○○△○　×△○○△
靈魂曳蕩神迷。
×○×△○○

格律依《詩詞曲韻律通則》116 頁，第三部四平一仄同音互通格，28 字。

（7）東原樂　　看魚

尋遊旅，別故居，氣候冷寒陽光煦。淇江賞看水族魚，餌拋
〇〇△　×△〇　×△△〇〇△　×〇△〇×△〇　×〇
去，萬尾錦鯉爭相嘴。
△　××△△〇〇△

格律依《中國曲學大辭典》754 頁，第四部二平四仄同音互通格，30 字。

（8）聖藥王　　一九三七年離金陵

雨雪凌，郊結冰，詞人灑淚別金陵。野火暝，雁唳聲，更沿
××〇　××〇　×〇×△△〇〇　××〇　××〇　〇〇
路景色淒清，何日返開平。
△△△〇〇　〇△△〇〇

格律依《中國曲學大辭典》754 頁，第十一部七平同音格，31 字。

（9）慶元貞　　探監

冬風凜冽雪霜濃，窮山苦嶺野迷濛，蓬車轆轆赴黔東。囚牢
　×〇×△△〇〇　×〇×△△〇〇　〇〇△△△〇〇　〇〇
訪倦容，會見淚淙淙。
△△〇　×△△〇〇

格律依《詩詞曲韻律通則》116 頁，第一部五平同音，31 字。

（10）鬥鵪鶉　　故鄉

鳥語花香，潭溪故鄉。虎嶺風涼，淇江水暢。屋村鳳翔，禪
△△〇　〇〇△〇　△△〇〇　〇〇△〇　△〇△〇　〇
廟佛唱。廠工塲，科技良。祖德悠長，兒孫福享。
△△△　△〇〇　〇△〇　△△〇〇　〇〇△〇

格律依《中國曲學大辭典》753頁，第二部七平三仄同音互通格，38字。

（11）調笑令　　音訊斷

冷寒，蕭衣冠，送別長江前去船。茫茫艷影芳踪遠，烽煙燎
×〇　×〇〇　×△〇〇〇△〇　×〇△△〇〇△　×〇×
原音斷。時光瞬間三月半。朝思暮想心亂。
〇〇△　×〇×〇〇△　×〇△△〇△

格律依《中國曲學大辭典》754頁，第七部二平四仄同音互通格，38字。

（12）拙魯速　　返鄉祀祭

臘月返到家鄉，祭祖參佛牢享。殿堂上香，燭光照亮。族衆
△△△△〇〇　△△△〇△　△〇△〇　△〇△△　△
齊齊俚歌唱，頌宗裔福壽康祥，發財添丁祿昌。
〇〇△△　△〇△〇△〇　△〇〇〇△〇

格律依《中國曲學大辭典》756頁，第二部四平三仄同音互通格，40字。

（13）綿搭絮　　晚趣

遣消炎夏，住宿村家，閒話桑麻，甚是瀟灑。唯厭它三兩老
　×○×△　×△○○　×△○○　×△○×　×△○○△
鴉，飛去還來噪碧紗。嬝舞簪牙，紙巾揮之不怕。
○　○△○○△△○　×△○○　△○○○△△

格律依《中國曲學大辭典》756 頁，第十部五平三仄同音互通格，40 字。

（14）紫花兒序　　尋春

暮春時候，郊野幽搜，翠色盈眸。氣溫物茂，彩舞飛鷗。消
　×○×△　×△○○　×△○○　×○×△　×△○○　○
愁，牧馬耕牛叫還吼。返家夜漏，隨即登樓，窗月如鈎。
○　△△○○△△　×○×△　×△○○　×△○○

格律依《中國曲學大辭典》753 頁，第十二部六平四仄同音互通格，41 字。

（15）鬼三台　　村屋元宵

深彎徑，燈光映，村屋後庭。樂鼓響聲聲，香焚燭秉。求神
　○○△　○○△　○△△○　×△△○○　○○△△　○○
祭祖僧念經，牲牢配享禮無停。祀典威靈，天恩耿勁。
△△○△○　×○×△△○○　△△○○　○○△△

格律依《中國曲學大辭典》754 頁，第十一部五平四仄同音互通格，41 字。

（16）小桃紅（又名平湖樂） 之一 賞菊

多天秋雨氣溫涼，覽景人扶杖。度步籬園跬階上，菊花香，
×○○△△○○　×△○○△　×△○○△○△　△○○
賞心舒緒笙歌唱。桂風甜暢，清音響亮，野雁碧空翔。
×○○△○○△　×○○△　○○×△　×△△○○

格律依《中國曲學大辭典》754頁，第二部三平五仄同音互通格，42字。

（16）小桃紅（又名平湖樂） 之二 賞梅

村前開遍艷梅花，細雨霏霏灑。一曲繁弦唱和下，啜香茶，
×○○△△○○　×△○○△　×△○○△○△　△○○
此時心境清幽雅。近親迎迓，桑麻趣話，逸樂未思家。
×○○△○○△　×○○△　○○×△　×△△○○

格律依《中國曲學大辭典》754頁，第十部三平五仄同音互通格，42字。

（16）小桃紅（又名平湖樂） 之三 歲暮感懷

奔馳為口別鄉親，轉瞬朱顏鬢。遠水遙山少音訊，況堪憐，
×○○△△○○　×△○○△　×△○○△○△　△○○
臘來秋往年將盡。橐囊奇緊，窮愁怎忍，可憫浪流人。
×○○△○○△　×○○△　○○×△　×△△○○

格律依《中國曲學大辭典》754頁，第六部三平五仄同音互通格，42字。

（16）小桃紅（又名平湖樂） _{之四}山澗水流

連塲豪雨滿天雲，霽後山光潤。澗水潺流碧溪滾，響聲聞，
×○○△△○○　×△○○△　×△○△○△　△○○
濺弦湍玉如詩韻。暢通斜順。澄清濁涵，蜿曲漾前村。
×○○△△○○△　×○○△　○○×△　×△△○○

格律依《中國曲學大辭典》754頁，第六部三平五仄同音互通格，42字。

（16）小桃紅（又名平湖樂） _{之五}參佛

江南春盡野郊酖，凜冽寒風減。賞景探幽廟堂瞰，驛驂驂，
×○○△△○○　×△○○△　×△○△○△　△○○
客人稀少熏煙暗。佛禪神檻，香消翠淡，靜寂紫薇庵。
×○○△△○○△　×○○△　○○×△　×△△○○

格律依《中國曲學大辭典》754頁，第十四部三平五仄同音互通格，42字。

（16）小桃紅（又名平湖樂） _{之六}秋郊晚眺

秋臨郊野露華濃，爽颯金風送。艷菊花開滿田壠，暮天紅，
×○○△△○○　×△○○△　×△○△○△　△○○
粉脂盈野香浮動。蝶兒嬉弄，蜂娘競寵，雁陣掠長空。
×○○△△○○△　×○○△　○○×△　×△△○○

格律依《中國曲學大辭典》754頁，第一部三平五仄同音互通格，42字。

（16）小桃紅（又名平湖樂） _{之七}元宵節

燈花霓影度元宵，萬戶千家笑。鼙鼓笙歌響聲悄，舞紅綃，
　×○○△○○　　×○○△　　×△○○△△　△○○
綺年佳麗風姿妙。祠堂神廟，香煙嬝縹，曳舞上雲霄。
×○○△○○△　　×○○△　　○○×△　×△△○○

格律依《中國曲學大辭典》754頁，第八部三平五仄同音互通格，42字。

（16）小桃紅（又名平湖樂） _{之八}別恨

春風駘蕩小桃紅，湊拂悠悠動。燕子呢喃屋簷洞，感難窮，
　×○○△○○　　△○○△　　×△○○△△　△○○
別愁離恨心胸湧。舊情如夢，前歡楚痛，恬憶淚淙淙。
×○○△○○△　　×○○△　　○○×△　×△△○○

格律依《中國曲學大辭典》754頁，第一部三平五仄同音互通格，42字。

（16）小桃紅（又名平湖樂） _{之九}深閨之夜

添香紅袖耳廝磨，鳳鰈登樓臥。雁唳哀聲夢驚破，醉銀酡，
　×○○△○○　　△○○△　　×△○○△△　△○○
併肩持盞窗前坐。月姑徐墮，星兒斂躲，粉彩舞娑婆。
×○○△○○△　　×○○△　　○○×△　×△△○○

格律依《中國曲學大辭典》754頁，第九部三平五仄同音互通格，42字。

(16) 小桃紅（又名平湖樂） 之十 春節夜歸人

新春佳節夜歸人，覓趣宵將盡。閂閣前門鎖牢緊，電雙親，
　×○○△○　×△○△　×○△△△△　△○△
賞花兒媳臨家近。睡魔難忍，先通個訊，切勿擾相隣。
×○○△○△　×△○△　○○×△　×△△○

　　　格律依《中國曲學大辭典》754頁，第六部三平五仄同音互通格，42字。

(16) 小桃紅（又名平湖樂） 之十一 別恨愁何似

更闌人靜賦蕉詞，掬盡傷悲事。別緒離情自荒恣，夜相思，
　×○○△○○　△○△○△　×○○△○△　△○○
繞纏悽惻愁何似。燭光題字，心胸劍刺，兩眼淚絲絲。
×○○△○○△　×△○△　○○×△　×△△○○

　　　格律依《中國曲學大辭典》754頁，第三部三平五仄同音互通格，42字。

(17) 麻郎兒　　參神回家途中

浮雲蔽空，社廟參躬。求財拜神香寶供，紀功頌德千年俸。
　××△○　△△○○　○××○○△　△○△△○△
告辭面露笑容。祇惋惜豪雨溟濛，更刮起摧樹暴風，跌倒了兩三
△○△△△○　△△△○○○　△△△○△○　△△△△
兒童。
○○

　　　格律依《中國曲學大辭典》755頁，第一部六平二仄同音互通格，49字。

越　調

（18）耍三台　　鄉居

屋村簷前啼鳥，破曉天時花樹跳。舞姿翩翩真巧妙，來去三
△○○○○△　△△○○○△　○△○○○○△　○△○
次啄芭蕉。詞客酖看躍起笑，即扶筇步到溪橋。倚欄遙望退回潮，
△△○○　○○△△△△△　△○○△△○○　△○○○△○○
隨臨古村參社廟。
○○△○○△△

格律依《中國曲學大辭典》755頁，第八部四平四仄同音互通格，55字。

（19）寨兒令（又名柳營曲）　　離鄉之夜

燭光暝，笛三聲，深夜蓬車啟程。把別開平，遠赴羊城，驛
△○○　△○○　○△○○△○　×△○○　△△○○　×
路景幽清。滿天星，斜月照園庭。亮晶晶，碧象瓏玲。更闌郊野
△△○○　△○○　○△△△○　△○○　△△○○　×○○△
靜，塞旅雁長鳴。破曉未曾停。
△　×△△○○　×△△○○

格律依《詩詞曲韻律通則》117頁，第十一部十二平一仄同音互通格，55字。

商　　調

（1）涼亭樂　　本意

涼亭樂坐不思家，暢品茗茶。轉瞬斜陽西滑下，銀盤高掛。
　×○×△△○○　　×△△　　×△×○○△　　×○○△

格律依《詩詞曲韻律通則》117頁，第十部二平二仄同音互通格，22字。

（2）梧葉兒（知秋令）　　本意

公園裡，梧葉兒，清秀欲侵眉。娟妍美，幽雅奇，似嬌姬，
　○○△　　×△○　　×○△○○　　○○△　　×△○　　△○○
遊人步趨看綺媚。
×○×○○△△

格律依《中國曲學大辭典》752頁，第三部四平三仄同音互通格，27字。

（3）金菊香　　本意

年時客旅在黔陽，常把花溪作故鄉，秋風孃飄金菊香。粉墨
　×○×△△○○　　×△○○×△○　　×○△○○△○　　×△

登場，舞榭樂倘徉。
○○　×△△○○

格律依《中國曲學大辭典》752頁，第二部五平同音格，30字。

（4）醋葫蘆　　通宵競棋

翡翠樓，詞苑叟，月光皎亮照眉眸，情緒舒鬆棋局鬥。玉霄
×　×○　○△△　△○○○○△　△○○○○△　△○
星漏，晨雞啼喔日當頭。
○△　○○○△△○○

格律依《中國曲學大辭典》752頁，第十二部三平三仄同音互通格，31字。

（5）浪來里　　秋聲惹離情

深夜靜，皎月明，寒蟲唧唧賦秋聲，菊花馨，桂子飄碧徑。
○△△　△△○　×○×△△○○　△○○　△△○△△
慢行吟詠，婆娑影，景致惹離情。
△○○△　○○△　△△△○○

格律依《中國曲學大辭典》752頁，第十一部四平四仄同音互通格，33字。

（6）隨調煞　　天才

藝侶風流有文采，錦繡麗句賦詩裁。腴美詞章渾可愛。辯才
×△○○△○△　×△×△△○○　×△○○○△　×○
無碍，騷壇比賽屢爭魁。
○△　×○×△△○○

格律依《中國曲學大辭典》753頁，第五部二平三仄同音互通格，32字。

（7）挂金索　　遣暑

尋趣登樓，夏熱黃昏後。半月如鈎，遣暑人留逗。啟動歌喉，
×△○○　×△○○△　×△○○　△△○△　×△○○
老伴眉頭皺。唇舌相投，深怕她先走。
△△○△　×△○○　×△○○△

格律依《中國曲學大辭典》752 頁，第十二部四平四仄同音互通格，36 字。

（8）逍遙樂　　秋夜

深秋時候，月似金鈎，藝壇老叟。尋趣琼樓，娟妍夜色滿眉
×○○△　△△○○　△○△　×○○　×××△
眸，寶炬銀河碧際浮，籬菊井梧搖玉漏。蟲鳴鴻奏，垂柳風颺，
○　×△○○△○　×△○○△　×○×　×△○○
落絮盈頭。
△△○○

格律依《中國曲學大辭典》752 頁，第十二部六平四仄同音互通格，49 字。

（9）高平煞　　抗日時苗鎮讀高中

烏當大廟古禪宮，燭秉香焚酒奉。瀟颯秋風，夜色暝矇。息
○○×△△○△　×△○○△　×○○　×△○○　×
索鳴蟲，求神賜福參苗洞。獲鄉人噐重，工讀盡由衷。足食衣豐，
△○○　×○×△○△　×○○△　×△△○　×△○○
免卻寒窮，無懼同窗再嬉弄。
×△○○　×△○○△△

格律依《中國曲學大辭典》753 頁，第一部七平四仄同音互通格，57 字。

（10）接賢賓　別恨

秋臨大地野蟲鳴。檻前賦秋聲。撩人愁緒萬頃，好夢難成。
〇〇△△△〇〇　△〇△〇〇　〇〇〇△△　△〇〇
起來閒步驢歌詠，披肝泣訴離情。悵觸狼煙隨處炯，西陲洱海飄
△〇〇△△〇〇　〇〇△〇〇　△△〇〇△△　〇〇△△〇
零。恨盈盈，常臥病，那日叙金陵。
〇　△〇〇　〇△△　△△〇〇

格律依《詩詞曲韻律通則》118頁，第十一部七平四仄同音互通格，59字。

中集　南曲例目

　　中集是南曲的五宮（正宮、中呂宮、南呂宮、仙呂宮、黃鐘宮）三調（雙調、越調、商調）共113個曲牌。

正 宮

（1）桃紅醉（別名山桃紅）　　本意（其一）

　　皎月半窗明亮，持盞登樓欣賞。仙娥微醉春心漾，嬌聲柔語
　　×△○○△　　○△×○○△　　○○×△○○△　　○○○△
斜眸向，投懷親近巫山想。撥雨弄雲赴仙鄉。
○○△　○○×△○○△　△×△○△○

　　格律依《中國曲學大辭典》772 頁，第二部一平五仄同音互通格，40 字。

（1）桃紅醉（別名山桃紅）　　本意（其二）

　　媚態艷姿欽仰，煙視狐行心漾。花顏雲鬢非非想，銷魂歌曲
　　×△○○△　　○△×○○△　　○○×△○○△　　○○○△
音流暢，司儀擊鼓三聲響。玉女鳳仙舞霓裳。
○○△　○○×△○○△　△×△○△○

　　格律依《中國曲學大辭典》772 頁，第二部一平五仄同音互通格，40 字。

（2）朱奴兒　　放洋苦嘆

愁緒滿懷離故鄉，飛航萬里越重洋，為口奔馳苦盡嘗，作與
○×△○○△○　○○△×○○　×△○○△△○　△×
息渾如打仗。漫回想，愁淒斷腸。談及淚流泱泱。
×○○△△　○○△　○○△　○△△○○

格律依《中國曲學大辭典》772頁，第二部五平二仄同音互通格，41字。

（3）白練序　　新春離鄉

離鄉漸遠，別恨滋生感不安，荒郊爆竹從無斷。煙火景萬般，
○○△△　△△○○△○　○○△△○　○△△△○
坐靠蘭窗氣候寒。招哼喘，蓬車輾轉，寸心凌亂。
△△○○△○　○○△　○○△　△○△

格律依《中國曲學大辭典》772頁，第七部三平五仄同音互通格，41字。

（4）玉芙蓉　　本意

嬌姿傲雪霜，艷萼搖波浪。岸堤遙遠望，彩影光芒。風翻千
○○△△○　△△○○△　△○○×△　△△○○　○○○
疊臨池幌，新紫深紅向日昂。丹衣壯，柔枝清爽，粉香浮動更
△○○△　×△○○△△○　○○△　○○×△　×○×△△
芬芳。
○○

格律依《中國曲學大辭典》771頁，第二部四平五仄同音互通格，47字。

（5）傾杯序　　嬉春

曙曉春鶯不住啼，薄霧飄簷際。檻外雲低，喚起荊妻，踱步
△△○○△△○　×△○○△　△△○○　△△○○　△
橋西，行遍芳堤。微風細細，景觀妍麗，物華可睇。野郊楊柳淒
○○　×△○○　○○△△　×○△　△○×△　△○○△
迷，碧草萋萋。
○　△△○○

格律依《中國曲學大辭典》771 頁，第三部七平四仄同音互通格，50 字。

（6）醉太平（與北曲格律稍異）　　金陵幾處景点

南京佳景，可吟哦唱詠，陵園梅嶺。清幽逸靜，雞鳴古寺弘
○○×△　△△○△△　△○○△　○○△△　×○○△○
經。敲鼎，長河江水碧泠泠。浪千頃，玄湖花艇。鷺鷗爭泳，蛙
○　○△　×○△△△○○　△○×　△○○△　×○○　○
聲藕影，瀲灩娉婷。
○△△　△△○○

格律依《中國曲學大辭典》773 頁，第十一部三平九仄同音互通格，51 字。

（7）雁漁錦　　一九三七年逃亡到貴州

兵荒馬亂離故鄉，餐風宿露西江上。夜籟時聞砲聲響，旅途
○○△×△○○　○○△△△△　×△×○×○△　△○
雖未遭殃，有人流淚斷肝腸。衷心焚香，求神顯現慈悲像，佑我
○△△　△○△△△○○　○○×　△△△△○○　×△

到黔圓夢想。
×○○△△

格律依《中國曲學大辭典》770 頁，第二部四平四仄同音互通格，52 字。此為五支曲子的第一枝，是《雁過聲》的變體，餘為《錦纏道》或其他的曲牌的變體。

（8）雁過聲　　賞春

春回碧郊萬物蘇，騷家對景吟詞賦。百鳥兢啼芬芳圃，俚歌
○○△○×△○　　○○△△○○△　　×△△○○○△　　△○
浩唱歡呼，樂陶陶閒繞澄湖。看蒼松翠蒲，賞山谷白雲飛舞，苒
△△○○　　△○○○○○　　○○○△　　×○△△○○△　　×
苒彩霞斜日暮。
△×○○△△

格律依《中國曲學大辭典》770 頁，第四部四平四仄同音互通格，53 字。

（9）普天樂　　春湖拋餌看魚

鶯啼燕語花隨處，春臨碧野尋遊旅。東窗破曉別新居，芳岸
○○△△○○△　　○○△△○○△　　○○△×△○○　　○×
擲餌待魚。尾逐尾來還去，浮沉潛水皆循序。景純真絕不吹噓，
×△△○　　××△○○△　　○○×△○○△　　△○○×△○○
瞬間金鯉團團聚。簇堆如縷，躍掠芙蕖。
△○○△○○△　　×○×△　　△△○○

格律依《中國曲學大辭典》769 頁，第四部四平六仄同音互通格，62 字。

（10）錦纏道　　洛陽賞牡丹

喜洋洋，萬里飛航臨洛陽，詞人浩歌唱，摘枝嫣紅牡丹花觀
△〇〇　△×〇〇〇△　〇〇△〇△　△〇〇〇△〇〇
賞。金葩美肌堪景仰，粉香撲鼻隨風漾。國色暢肝腸，情怡鼓掌，
△　〇〇△〇〇△　△〇△△〇△　△△△〇〇　〇〇△△
沉迷水澤鄉。未作回歸想，甘為吳苑作工匠。
〇〇△△〇　△△〇〇△　〇〇〇△〇△

格律依《中國曲學大辭典》769 頁，第二部四平七仄同音互通格，64 字。

中呂宮

（1）紅繡鞋　　感吟

當年璨媲朝霞。朝霞。（叠韻）今時萎似殘花，殘花。（叠韻）
○○△△○○　○○　　　○○△△○○　○○
青春舞藝婆娑，尤其善奏琵琶，頹齡說起羞家。
○○△△○○　○○△△○○　○○△△○○

格律依《中國曲學大辭典》789頁，第十部五平同音互通格，34字。

（2）縷縷金　　桂花唱

樓房上，桂花香，撥銀箏浩唱，韻悠揚。格律渾通暢，歌聲
○×△　△○○　×○○△△　△○○　△△○○△　○○
嘹亮。餘音柔婉繞西廂，騷人拍金掌。
○△　○○×△△○○　○○△○△

格律依《中國曲學大辭典》790頁，第二部三平五仄同音互通格，38字。

（3） 耍孩兒　　離川

佛寺叩頭薰香秉，寶殿清幽靜，其時曠天已微暝。鐘聲。長
△△×○○○△　△△○○△　○○△×△○○　○○　△
老引領信徒吟詠，後隨車隊接風離境，深夜秋霜淒勁。
△△×△○○△　△○○△△○○△　○△○○○△

格律依《中國曲學大辭典》790 頁，第十一部二平五仄同音互通格，43 字。

（4） 粉孩兒　　別恨

株洲別後光陰春又夏，悵風飄雨打，浪流無罷。滇池百粵相
○○△△○○○△　△○○△　△○○△　○○△△
隔遐，幾時重叙奏琵琶。渺茫茫剩水殘霞，奈其人珠淚頻灑。
△○　△○○△△○○　△○○×△○○　△○○○△○△

格律依《中國曲學大辭典》789 頁，第十部三平四仄同音互通格，46 字。

（5） 泣顏回　　摘花

後院百花開，艷麗渾如霞彩。撩人酖愛，騷家破曉前來。胭
×△△○○　△△○○○△　△○○△　○○△△○○　○
脂粉黛，深紅淺綠四圍存在。折枝回去妙之哉，老妻含笑插神枱。
○△△　○○△△△○△　△○○△△○○　△○○△△○○

格律依《中國曲學大辭典》788 頁，第五部四平四仄同音互通格，47 字。

（6）會河陽　　梧州美食

暴雨凌淒，進入廣西，梧州美食着人迷。饗兮，鴨腿豬蹄，
△△○○　××△○　○○△△○○　△○　△△○○
冬菇炒雞，品味高超廚藝。默契，賜賞侍童無計；有禮，費用雙
○○△○　△△○○○△　△△　△××○○△　△△　△△○
方相濟。
○○△

格律依《中國曲學大辭典》790頁，第三部六平五仄同音互通格，47字。

（7）駐馬聽　　日寇入侵

雨雪寒風，避難逃亡驛馬匆。淒涼餒凍，迎接嚴冬，已近年
△△○○　△△○○×△○　○○△×　×△○○　△△
終。憶前想後令人瘋，長途跋跋周身痛。淚眼通紅，幾時到達蟠
○　×○×△△○○　○○△△○○△　△△○○　×○△○
龍洞。
○△

格律依《中國曲學大辭典》787頁，第一部六平三仄同音互通格，48字。

（8）尾犯序　　遇艷

亭榭菊花香，玉綴金鑲，疏爽肝腸。暮色微央，瑤台納涼。
　○△△○　△△○○△　○△△○○　△△○○　○○△
神暢，手持清茶孤個唱，聲韻婉柔音調亮。娃鼓掌，投懷激賞，
○△　△○○○△△△　○△△○△△　○△　○○×△

并吻送迷魎。
×△△○○

格律依《中國曲學大辭典》786—787 頁,第二部六平五仄同音互通格,49 字。

(9) 駐雲飛　登樓

深夜登樓,腳踏台階隨處走。天上狂風吼,躲在蘭房後。謳,
　×△○○　△△○○○△　×△○○△　△△○○△　○
消盡眼前愁,笛彈琴奏。碧際雲浮,嬝曳如蒼狗。我也舒眉還展眸。
×△△○○　△○○△　△△○○　△△○○△　△△○○○×○

格律依《中國曲學大辭典》787 頁,第十二部五平五仄同音互通格,51 字。

(10) 越恁好　相逢

相逢恨晚,相逢恨晚,(叠韻)會見甚開顏。暮昏把盞,談
　×○△△　×○△△　　　　△△△○○　△○△△　○
天說地聊閒。同操彩鍱新韻彈,深宵未散,趣致得意三幾回顧盼,
○△△○○　○○△△△○　○○△△　××△○△○△
整個美景觀似真疑幻。
××△○△○○△

格律依《中國曲學大辭典》788 頁,第七部三平六仄同音互通格,52 字。

(11) 紅芍藥　本意

庭榭的芍藥紅花,翻階傍砌發新芽。雕玉胭脂秀麗雅,翠莖
○×△△△○○　○○△△△○○　○△○○△△　△○
朱蕊渾如畫。明霞,賞艷衆詩家,暮昏齊敘房簷下。唱吟詞賦啜
○△○○△　○○　△△△○○　△○○△○○△　△○○△△

香茶，品題無個不瀟灑。
〇〇　△〇〇△△〇△

格律依《中國曲學大辭典》789頁，第十部五平四仄同音互通格，56字。

（12）千秋歲　　音書斷

據無端，事變星移換，爇火燎原音書斷。拆散盟鴛，拆散盟
△〇〇　△△〇〇△　×△△〇〇〇△　△△〇〇　△△〇
鴛，（叠韻）豈非是倆造前生交怨。滇池地遙山遠，昏曉步行江
〇　　　　　×××△△〇〇〇△　〇〇△〇〇△　〇×△〇〇
畔。魄悴神魂亂，悲愁苦悶，活也難安。
△　△△〇〇△　〇〇△△　△△〇〇

格律依《中國曲學大辭典》788頁，第七部四平七仄同音互通格，57字。

南呂宮

（1）金蓮子　　本意

碧金蓮，夏季酷熱綻滿田。浮水面，渾是秀妍。惹騷人綣繾，
△〇〇　××△△△×〇　〇△　××△〇　△〇〇△×，
賞覽樂流連。
××△〇〇

格律依《中國曲學大辭典》786 頁，第七部四平二仄同音互通格，27 字。

（2）劉潑帽　　沒趣

早晨策杖沙灘去，拋餌放釣誘游魚，波濤洶湧竿無據。打道
　×〇△△〇〇△　〇△×△〇△　　×〇×△〇〇△　×△
回隅，喪氣情如許。
〇〇　×△〇〇△

格律依《中國曲學大辭典》786 頁，第四部二平三仄同音互通格，30 字。

（3）秋夜月　　賞菊

秋菊花，開遍堤上圬。艷冶娟妍渾逸雅，騷人墨客爭相畫。
　×△○　×△○△　×△○○○△　○○△△○○△
老夫持酒竿，賞看無輟罷。
△○○△△　△○○△△

格律依《中國曲學大辭典》786頁，第十部一平五仄同音互通格，32字。

（4）梁州第七隔尾　　　美食

鄉親招飲清新淡，各色佳餚都不鹹，飯後茶餘有香欖。味甘，
　×○×△○○△　×△○○×△○　×△○○△○△　△○
化痰，食了人人會消減。
△○　×△○○△○△

格律依《中國曲學大辭典》741頁，第十四部三平三仄同音互通格，32字。

（5）懶畫眉　　之_殘夜春宵

淡雲殘夜度春宵，枕上時聞蜜語嬌，高唐夢會魄魂消。惱幾
　△○○△△△○　△△○○△△○　○○△△△△○　△△
聲啼鳥，驚起隨階酒盞澆。
○○△　○△○○△△○

格律依《中國曲學大辭典》781頁，第八部四平一仄同音互通格，33字。

(5) 懶畫眉　　之二 冷夜元宵

　　夜寒衾冷雨瀟瀟，秉燭蘭房剪翠綃，情濃意蜜度元宵。惱巷
　　△○○△○○　　△△○○△△○　　○○△△○○　　△△
貓春叫，扶起相偕弄笛簫。
○○△　○△○○△△○

　　　　格律依《中國曲學大辭典》781 頁，第八部四平一仄同音互通格，33 字。

(5) 懶畫眉　　之三 舞娘

　　舞台歌榭燭光紅，美艷嬌娘粉黛濃，狐行媚視客顛瘋。奪路
　　△○○△○○　　△△○○△△○　　○○△△○○　　△△
爭相擁，唯我隨緣懶且慵。
○○△　○△○○△△○

　　　　格律依《中國曲學大辭典》781 頁，第一部四平一仄同音互通格，33 字。

(6) 大迓鼓　　漓江春遊

　　重來到桂林，旅遊宴飲，逸樂難禁。漓江春岸花如錦，慢搖
　　○○×△○　×○×△　×△×○　○○○△○○△　△○
柔櫓倚欄吟，破浪乘風陽朔晚臨。
×△△○○　×△○○×△△○

　　　　格律依《中國曲學大辭典》782 頁，第十三部四平二仄同音互通格，35 字。

（7）柰子花　　農家樂

暮冬時節臘梅花，遍開村屋小農家。漫天晚霞，茅房簷下，
　×○×△△○○　　×○××△△○　　×○△○　×○○△
紅燈檻門高掛。瀟灑，耋老茗茶閒話。
○○△○○△　○△　△△△○○△

格律依《中國曲學大辭典》783頁，第十部三平四仄同音互通格，36字。

（8）東甌令　　登高

坡崗靜，草萋菁，紫燕黃鶯不住鳴。探幽尋趣行彎徑，中午
○○△　△○○　△△△○△○○　○○○△○△　○△
臨山頂。栢濤松浪喜相迎，虎嶺景娉婷。
○○△　△○○△○○　△△△○○

格律依《中國曲學大辭典》785頁，第十一部四平三仄同音互通格，37字。

（9）香遍滿　　不了情

鴛鴦同命，山窮海枯相愛誠。誰料漫天烽火炯，各奔前路迸。
○○○△　○○△○○△○　○△△○○×△　△○○△×
可憐千斛情，渾如紙樣輕，往事書難罄。
×○○△○　○○△△○　△△△○△

格律依《中國曲學大辭典》783頁，第十一部三平四仄同音互通格，38字。

（10）三學士　　鄉思

羈旅天涯淪落久，歸根落葉何求。清風習習空盈袖，欲返無
　×△○○○△△　××△△○○　××△△○○△　×△
資回尚留。抑鬱悲愁常病酒，淚珠時時迸流。
○×△○　×△○○○△△　×○×○△○

格律依《中國曲學大辭典》785頁，第十二部三平三仄同音互通格，40字。

（11）浣溪沙　　郊遊

碧檻明，庭階靜，台榭野雁啼鳴。扶筇外出遊坡嶺，栢翠松
△×○　○○△　○××△○○　×○△△○○△　△△○
蒼草色菁。彎曲徑，澗瀑潺流水泠泠，峽谷景致娉婷。
○△△○　○×△　△△○○△×○　××△△○○

格律依《中國曲學大辭典》784頁，第十一部五平三仄同音互通格，42字。

（12）瑣窗郎　　家居

黃鶯不住啼鳴，寒舍窗前曙色明。玫瑰曳影，柳絮娉婷。
○○×△○○　×△○○△△○　○○△△　×△○○
起來坐定，持杯品茗。
×○×△　×○×△
附隨風雅擊敲金鼎，音響嫋娜情永。
△○○△△○○△　○△△△○△

格律依《中國曲學大辭典》782頁，第十一部三平五仄同音互通格。上片（1—6句）依（22）《瑣窗寒》格律29字，下片（7—8句）依（25）《賀新郎》格律14字，共43字。

（13）一江風　　菊酒

菊花香，藝苑詞雄唱，站在騷壇上。樂洋洋，律韻悠揚，戛
△〇〇　×△〇〇△　△△〇△△　△〇〇　△△〇△

曲鏗鏘，更雅音嘹亮。群豪競表彰，諸賢歡酒觴，我也怡情賞。
△〇〇　△△〇〇△　〇〇△△△　〇〇〇△△　△△〇△

格律依《中國曲學大辭典》780頁，第二部六平四仄同音互通格，44字。

（14）紅衲襖　　郊遊晚歸

晚霞瀰漫碧山，糾纏餘暉未散。尋幽覓趣深溪澗，赤足拋沙
△〇〇〇△〇　△〇〇〇〇△　〇△△〇〇△　△△〇△

展笑顏。月兒晶瑩半彎，樹梢頻啼野雁，賞客疴疲躑躅還。
△△〇　△〇〇〇△〇　△〇〇〇△△　△△〇△△〇

格律依《中國曲學大辭典》783頁，第七部四平三仄同音互通格，45字。

（15）羅江怨　　回鄉

中秋天氣涼，回歸故鄉，籬椽菊搖花蕩漾，鎮郊到處拂芳香。
〇〇〇△〇　〇〇△〇　〇〇△〇〇△△　△〇△△△〇

也。

樂醉壺觴，族裔詩歌唱。烏衣德望長，兒孫常表彰，祖蔭要
△△〇〇　△△〇〇△　〇〇△〇　〇〇〇△△　△△〇

崇尚。
〇△

格律依《中國曲學大辭典》781頁，第二部六平三仄同音互通格，上片（1—4

句）依（16）《香羅帶》格律23字，下片（5—9句）依（13）《一江風》格律24字，共47字。（"也"字為定格虛字。）

（16）香羅帶　　回鄉

中秋天氣涼，回歸故鄉，籬橡菊搖花蕩漾，鎮郊到處噴芳香。
○○○△○　○○△○　○○△○○△　×○△△○○
也。謠歌唱，舉壺觴，烏衣世裔傳統良。宗史悠長，也，寶樹芝
○○△　△○○　○○△△○○　○△○○　，△△○
蘭祖德昌。
○△△○

格律依《中國曲學大辭典》780頁，第二部七平二仄同音互通格，47字。兩個"也"是定格的虛字。

（17）宜春令　　野遊

深彎徑，路不平，立園山陵登絕頂。偏佳風景，栢搖松曳清
○○△　×△○　△○○○○△　×○×△　×○○△○
幽靜。有春鵲不住啼鳴，韻音似歌渾如詠。堪聽，暮色暝暝，返
○△　×○××△○○　×○×○○○△　○○　△△○○　△
家燈炯。
○○△

格律依《中國曲學大辭典》784頁，第十一部四平六仄同音互通格，48字。

（18）刮鼓令　　暮登虎嶺

黃鶯不住鳴，拾階攀登虎嶺。暮日映紅盈幽徑，百花娟妍翠
○○△△○　△○○○△△　△△△○○△　△○○○△

亭。艷麗且鮮馨，歸巢鳥兒舞碧屏。分明是薄霧溟溟，瞬間曠際
〇　△△△〇〇　〇〇△〇△△〇　×〇×△△〇〇　△〇△
滿天星。
△〇〇

格律依《中國曲學大辭典》781 頁，第十一部六平二仄同音互通格，50 字。

（19） 五更轉　　艷遇

雨瀟瀟，風無了，浩歌遣寂寥。幾聲雁唳釣天曉，手執長條，
△×〇　〇〇△　△〇△〇△　×〇△△△〇△　△△〇
海灘垂釣。漁娃叫，態媚嬈，嗔嗔笑。扭腰恣舞渾身妙，神韻魂
△〇〇△　△△△　△△〇　△△△　△〇△△△〇△　〇△〇
消，眉眸斜盼。
〇　〇〇〇△

格律依《中國曲學大辭典》783 頁，第八部五平七仄同音互通格，50 字。

（20） 節節高　　落梅

隆冬氣候寒，後花園，芳香侵鼻梅開滿。真奇罕，如玉盤，
〇〇△△〇　△〇〇　×〇×△〇〇△　〇〇△　×△〇
隨風轉。幾枝跌落魚池畔，愛憐惋惜心兒亂。志忐情懷叵難安，
〇〇△　×〇×〇〇△　×〇×△〇〇△　×△〇〇△〇〇
急速返回吟詞苑。
×△×〇〇〇△

格律依《中國曲學大辭典》780 頁，第七部四平六仄同音互通格，52 字。

（21）大勝樂　　鄉居

虎山桃李花開，與妻携手到來。蜂飛蝶舞胭脂黛，恣意賞覽
　×○×△○○　　△○○×△×　　×○△△○○△　　×△△
佳哉。暮幕低垂情無奈，月黑風高急腳回。村門檻外，有宗親接
○○　×△×○○○△　×△○○△△○　○○△△　△○○×
待，容貌慈愛。
△　○△○△

格律依《中國曲學大辭典》782 頁，第五部四平五仄同音互通格，52 字。

（22）瑣窗寒　　離鄉多年感吟

念躬辭祖廟多年，思昔懷今感萬千。才疏學淺，浪蕩顛連。
　○○×△○○　　×△○○△△○　　○○△△　　×△○○
拙於發展，心惶面靦，祇落得似喪家犬。慚喧。恨愁別緒曉昏牽，
×○×△　×○×△　△×××○○△　○○　△○△×△○○
悲傷痛苦難言。
○○△△○○

格律依《中國曲學大辭典》782 頁，第七部六平四仄同音互通格，52 字。

（23）三換頭　　曉行

垂楊曳影，孤行幽徑。芳郊寂靜，路途慣經。曙色微明，冷
　○○△△　○○×△　○○△△　×○△△　×△○○　
寒霜露凛勁，蔭樹梢頭秋雁鳴。如藝人吟詠，似詩家噎病。景致
○○××△　△○△○○△○　×△○△　△○△×　△△

淒清，跋跋高山晨雨溟。
〇〇　△△〇〇△〇

格律依《中國曲學大辭典》786 頁，第十一部五平六仄同音互通格，54 字。

（24）香柳娘　　暮年悲歌

避逃無妄災，避逃無妄災，（疊韻）浪流瀛海，當年壯志難存
△〇〇△〇　△〇〇△〇　　　　△〇〇△　〇〇△〇〇
在。所謀皆不逮，所謀皆不逮，（疊韻）誰憫此書獃，才識缺文
△　△〇〇△△　△〇〇△△　　　　〇△△〇〇　〇△△
采。面眸顏色改，面眸顏色改，（疊韻）頹齡暗灰，其情何奈。
△　△〇〇△△　△〇〇△△　　　　〇〇△〇　〇〇〇△

格律依《中國曲學大辭典》781 頁，第五部四平八仄同音互通格，55 字。

（25）賀新郎　　峨嵋山上

杜宇啼鳴，曉天攀跋峨嵋嶺。雪堆山谷難登頂。行幽徑，凜
　×△〇〇　△〇〇△〇〇△　△〇〇△〇〇△　〇〇△　×
冽寒風拂未停，返殿亭，高僧入定。信徒詠，熏煙秉。我隨緣擊
△〇〇△△〇　△△〇　〇〇△△　△〇△　〇〇△　△〇〇△
節敲金鼎，持玉盞品香茗。
△〇〇△　〇△△△〇△

格律依《中國曲學大辭典》779 頁，第十一部三平八仄同音互通格，55 字。

（26）太師引　　憶往

曳搖堤沙楊柳，崔護重來三度秋。尚記昔時蒙相就，旅遊覓
　△〇〇〇〇△　××〇〇〇△〇　×△△〇〇△　△〇△

趣永無休。往事蕩浮煙消久，艷冶幾時翩翩秀。裙邊那些花石榴，
△△○○　　△××△○○△　　△×△×○○△　　○○△○△○
甚窩心體貼溫柔。
×○○△△○○

格律依《中國曲學大辭典》785 頁，第十二部四平四仄同音互通格，55 字。

（27）梁州序　　峨嵋山上

　　登臨絕頂，松濤千頃，杜鵑鷹鵲啼鳴。縱橫翩影，飛掠往來
　　○○×△　　○○○△　　×○×△○○　　○○×△　　×△×○
相迎。尋趣閒步幽徑，雪積盈盈，隘道渾清靜。轉瞬斜陽墜西嶺，
○○　　○△○△○△　　×△○○　　×△○○△　　×△○○△△
佛殿峨嵋暮色暝，山寺禪堂燭秉。
×△○○△△○　　○△○○△△

格律依《中國曲學大辭典》779 頁，第十一部四平七仄同音互通格，59 字。

（28）繡帶兒　　香港颶風

　　風球早晨懸柱掛，時節正逢炎夏。都市人緒亂如麻，不容舉
　　○○×△○△△　　○△○△○△　　○△○△○△△　　○○△
步出簷衙。留家，許多行業要放假，最危險是無情瓦。飄飛下，
△△○○　　○○　　×○△○○△　　×△○△○○△　　○○△
錢財變渣，渾可奈何銀屏看圖畫。
×○△○　　○×△○○○×○△

格律依《中國曲學大辭典》784 頁，第十部四平六仄同音互通格，59 字。

（29）三仙橋　　（陝東）壺口看瀑

宜川稍逗，蓬車越前走。風光秀茂，地鍾靈物阜。牧農財源
〇〇●△　〇〇●△　〇〇●×　×〇●△　△〇〇〇
廣袤，更築建工商大樓。台巨賈資投，壺口來到後。瀑波奔流呈
△△　△△×〇×〇　×△〇〇〇　〇△〇△　〇〇〇〇〇
眼眸，駭浪滾浮漚。濤瀾怒吼。起伏媲狂牛，沖擊石硤相纏鬥。
△〇　△△△〇〇　〇△〇△　×△〇〇〇　×〇△〇〇△

格律依《中國曲學大辭典》783頁，第十二部五平八仄同音互通格，69字。

（30）梁州新郎　　峨嵋山上

登臨絕頂，松濤千頃，杜鵑鷹鵲啼鳴。縱橫翩影，飛掠住來
〇〇×△　〇〇〇△　×〇×△〇〇　〇〇×△　×△×〇
相迎。尋趣閒步幽徑，雪積盈盈，隘道渾清靜。轉瞬斜陽墜西嶺，
〇〇　〇△〇△〇　×△〇〇　△〇〇△　×△〇〇△△
佛殿峨嵋暮色暝。
×△〇〇△△〇

信徒詠，薰煙秉。我隨緣擊節敲金鼎，持玉盞品香茗。
△〇△　〇〇△　△〇〇△△〇〇△　〇△△△〇△

格律依《中國曲學大辭典》779頁，第十一部四平十仄同音互通格，上片（1—10句）依（27）《梁州序》格律54字，下片（11—14句）依（25）《賀新郎》格律20字，共74字。

仙呂宮

（1）望吾鄉　尋梅

步出庭幃，村郊賞綺菲。梅花点点胭脂翠，垂枝嫋嫋拋華萃，
△△○○　○○△○　×○×△○○△　○○△△○△
景色撩人醉。斜陽墜，急速歸，繡閣尋甜睡。
△△○○△　○○△　△△○　△△○○△

格律依《中國曲學大辭典》779頁，第三部三平五仄同音互通格，39字。

（2）醉扶歸（與北曲格律不同）
　　　湯維強教授勉我撰《曲牌全書》

藝壇有幸豪英會，元朝曲調韻為媒。伯樂相駒識良才，躍蹄
×○×△○○△　×○×△△○○　×△×○△○○　×○
駿馬揚姿采。淡辭摛藻勉爭魁。絕學風華再。
×△○○△　×○×△△○○　△△○○△

格律依《中國曲學大辭典》774頁，第三部三平三仄同音互通格，40字。

（3）月兒高　　本意

明月山頭冒，升高在孤島。皎亮消愁惱，不少人讚好。賞客
　×△○○△　○○△○△　×△○○△　×△○△△　×△
樂陶陶，兒童在拋帽。嬌娃齊舞蹈，拍掌唯耆老。
△○○　○○△○△　○○○△△　×△○○△

格律依《中國曲學大辭典》775頁，第八部一平七仄同音互通格，40字。

（4）傍妝台　　吟誦宋詞

樂陶陶，天天耕耨不辭勞。日出東方早，究習緒情高。心裡
△○○　×○×△△○　△△○○△　×△○○　○△
無煩惱，宋詞吟幾遭。舒懷抱，再記牢，荊妻稱我是英豪。
○○△　×○×△○　△△△　△△○　×△○×△○

格律依《中國曲學大辭典》778頁，第八部六平三仄同音互通格，43字。

（5）八聲甘州　　自嘆

歌顛舉戇，狗隊狐黨，簡直是荒唐。通宵浪蕩，廿幾歲少年
○○△△　×△○×　××△○○　○○△△　△△△△○
郎。而今老殘頭髮霜，骨節疏鬆面頰黃。神喪。步跚悅，視野
○　○○△△○△○　△△○△△△○　○○　△○△　△△
茫茫。
○○

格律依《中國曲學大辭典》776頁，第二部六平四仄同音互通格，46字。

（6）一封書　　晚景

簷前樹上花，兩黃鶯啼晚霞。柔歌舞影雅，掠枝環繞竹笆。
○○△△○　△○○○△○　○○△△△　△○○△○
美麗妍姿如彩畫，惹客怡神頻品茶。撥胡笳，弄琵琶，自在逍遙
×△○○△△　×△○○△○　△○○　△○　×△○○
夜返家。
△△○

格律依《中國曲學大辭典》777頁，第十部七平二仄同音互通格，49字。

（7）二犯月兒高　　別

枝折垂楊柳，情人賞看久。兩手隨之揉，淚濕衿繡袖。恨別
×△○○△　○○△○△　×△○○△　×△○△△　×△
在深秋，時光不相就。
△○○　○○△○△
如梭似箭潛飛溜。神惱心惆，頻斟芳酒。酒，縱使易尋求。
○○△△○△　×△○○　○○△○　△　○△△○
深杯出醜，醒了情如舊。
○○△△　△△○△

格律依《中國曲學大辭典》775頁，第十二部三平十仄同音互通格，上片（1—6句）依（3）《月兒高》格律29字，中片（7—11句）依《五更轉》《紅葉兒》格律31字，下片（12—13句）依（3）《月兒高》格律9字，共59字。故稱二犯。

（8）二犯傍妝台　　夜遊

夜光浮，天星暉璨入雙眸。逐慢步台階走，滌盡往古今愁。
△〇〇　×〇×△△〇〇　△×△〇〇　△△×△〇〇
暢舒歡飲香檳後，把宋元詞曲浩謳。
×〇〇△〇△　×△〇〇×△〇
悠揚琴奏，琅琅展喉，飛鴻驚動掠瓊樓。
×〇×△　〇〇△〇　〇〇×△△〇

格律依《中國曲學大辭典》778頁，第十二部六平三仄同音互通格，上片（1—4句）依（4）《傍妝台》格律22字，中片（5—6句）依（5）《八聲甘州》格律14字，下片（7—8句）依（11）《皂羅袍》格律8字，（9句）依（4）《傍妝台》格律7字，共51字。故稱二犯。

（9）月雲高　　別

隆冬昏晚，離愁幾千萬。悵觸雙飛雁，瞬將拆散。遠水遙山，
〇〇〇△　〇〇×〇△　△△〇〇△　×〇×△　△△〇〇
未悉何時返。兀自倚欄嘆，抹拭迷魂眼。無限傷情展悴顏，不盡
×△〇〇△　×△〇〇△　×△〇〇△　×△〇〇△〇　×△
悲哀肝腦煩。
〇〇〇△

格律依《中國曲學大辭典》775頁，第七部三平七仄同音互通格，51字。

（10）桂枝香　　五十歲後移民到美苦吟

奔馳為口，人稱老叟。美洲到處苦求謀，幾番與飢寒爭鬥。
×〇×△　×〇×△　△〇△〇△△〇　△〇△〇〇△

勤耕似牛，勤耕似牛。（叠韻）從斯之後，容顏消瘦。皺眉眸，
○○△○　○○△○　　　　○○×△　○○○△　△○○
百事無心鬥縈思屢惹愁。
△△○○△○○△△○

格律依《中國曲學大辭典》773頁，第十二部五平六仄同音互通格，51字。

（11）皂羅袍　　夜

夜籟衿寒霜重，手持衣袖弄，靠近簾櫳。頭上銀絲亂蓬蓬，
　×△○○×△　△○○×△　×○○　×△○○△○○
把杯暢酒驅冰凍。骨麻肌痛，三更響鐘。休眠尋夢，矇矓寐中。
×○×△○○△　×○×△　○○△○　×○×△　○○△○
東方破曉黃鶯哄。
○○△△○○△

格律依《中國曲學大辭典》774頁，第一部四平六仄同音互通格，52字。

（12）解三酲　　踏青

旭日到綠林遊旅，陽光煦，碧海看魚。跁小橋溪水流處，逍
　△×△△○×△　×○×　△△○○　×△○○△○　○
遙自在前趨。青山不盡黃鶯語，翠谷無窮紫燕噓。凝眸覷，猞猴
○△△○○　○○△△○○△　△△○○△△○　○○△　×○
來去，野鹿棲居。
○△　△△○○

格律依《中國曲學大辭典》777頁，第四部四平六仄同音互通格，52字。

（13）排歌　　晚唱

郊野農家，橡籬菊花，黃昏掩映紅霞。細風吹拂入窗紗，到
　×△○○　○○△○　×○×△○○　×○○△△○　×
客怡情品茗茶。姿幽雅，坐後衙，撩人幾隻老烏鴉。篷簷下，掠
△○○△△○　○○△　△×○　×○×△△○○　○○△　△
蒹葭，鬧無停吒吒喳喳。
○○　△○○△△○○

格律依《中國曲學大辭典》778頁，第十部九平二仄同音互通格，54字。

（14）掉角兒序　　峨嵋山寺晚昏

晚來到峨嵋碧亭，更經過花間幽徑。樹簷邊蝶舞鶯鳴，寺殿
△○△○△　△○△○○△　△○△△○○　△△
外暮昏佳景。水流聲，如吟詠，栢松菁，迎風挺，彩霞輝映。禪
△△○△　○○○　○○△　○○○　○○△　△○○○　○
堂寂靜，西陲晦暝。滿天星，僧徒燭秉，佛仙茶請。
○△△　○○△　△○○　○○△△　△○○△

格律依《中國曲學大辭典》777頁，第十一部六平八仄同音互通格，63字。

（15）甘州歌　　童年在故鄉

年關速遁，海外棲寄落魄憶青春。稀齡壽晋，每念梓里農村。
　○○△△　×△○×××△○○　○○△　×△△△○
垂楊岸邊拋釣綸，虎嶺山頭望彩雲。天將黑日已晡，烏鴉啼樹鬧
○○△○○△○　△○○○△△○　○○△△○△　○○○△

纷纷。回归路坐石墩，鼓声侵耳不堪闻。
〇〇　〇〇△△△〇　△〇〇△△〇〇

格律依《中國曲學大辭典》776 頁，第六部九平二仄同音互通格，上片（1—6 句）依（5）《八聲甘州》格律 37 字，共 63 字。

黃鐘宮

(1) 出隊子（格律與北曲不同）　　西湖紀遊

　　西湖風景，西湖風景，（叠韻）水色波光兢綺婷。荷香浮蕩鷺
　　○○○△　○○○△　　　×△○○×△○　×○×△○
蛙聲，浩唱孤蓬酒盞傾。碧浪晶瑩，漁竿未停。
○○　×△○○△△○　　○○△　○○△○

　　格律依《中國曲學大辭典》768 頁，第十一部五平二仄同音互通格，37 字。

(2) 太平歌　　釣魚

　　鄉居悶，執竹竿，碧海逍遙良友伴。尋陰覓位隨堤轉，最終
　　○○△　△△○　△△○○○△△　　○○△○○△　△○
拋餌黃楊畔。錦鱗三尾岸邊穿，上釣杳無緣。
○△○○△　×○×△△○○　×△△○

　　格律依《中國曲學大辭典》767 頁，第七部三平四仄同音互通格，37 字。

（3）滴溜子　　（格一）參廟

寒料峭，早晨六時天曉；雨飄飄，矚望梢頭舞鳥。飛去還來
〇×△　×〇×〇〇△　△〇〇　×△×〇×△　×〇〇
姿妙，隨之度石橋，到了碉樓廟。旨酒擎澆，開心暢笑。
〇△　〇〇△△〇　△△〇〇△　△△〇〇　〇△〇△

格律依《中國曲學大辭典》765頁，第八部三平六仄同音互通格，42字。

（3）滴溜子　　（格二）郊遊

辭陵返，辭陵返，（叠韻）今天得閒，携酒盞，携酒盞，（叠
〇×△　〇〇△　　　×〇△〇　〇×△　〇×△
韻）展露笑顏。棄卻千般愁恨，陪兄弟拜山，隨臨碧澗。看賞幽
　　△×△〇　××〇〇〇△　×〇×△〇　〇〇×△　×△〇
蘭，暮昏未還。
〇　×〇△〇

格律依《中國曲學大辭典》765頁，第七部五平六仄同音互通格，43字。

（4）神仗兒　　求神

碉樓古廟，碉樓古廟，（叠韻）香烟繚繞，香烟繚繞。（叠
〇〇△△　〇〇△△　　　〇〇×△　〇〇×△
韻）信徒齊齊到了。神僧歡笑，神僧歡笑。（叠韻）功德妙，剪
　　×〇〇〇×△　×〇×△　×〇×△　　　〇△△　△
紅綃。功德妙，剪紅綃。（兩叠韻）
〇〇　〇△△　△〇〇

格律依《中國曲學大辭典》768頁，第八部二平九仄同音互通格，42字。

（5）三段子　　歌女

桃花笑眄，艷娘芳姿妍似仙；坤儀雅典，婉和行藏渾自然。
○○△△　△○○△△○　×○△△　△○○△△○
蘭姿蕙質皆堪羨，清詞妙韻歌喉展，戛玉穿雲賞客顛。
○○△△○○△　○○△△○○△　△△○△△△○

格律依《中國曲學大辭典》766頁，第七部三平四仄同音互通格，43字。

（6）賞宮花　　本意

宮中賞花，怡情玩物華。斜照西沉下，齊叙品名葩。那朵最
○○△○　○○△○　×△○○×　○△△○　△△
娟妍秀雅，標為玉瑙金珈。
○○△△　×○△△○

格律依《中國曲學大辭典》767頁，第十部四平二仄同音互通格，44字。

（7）雙聲子　　（格一）歸家

辭人別，辭人別，（叠韻）凜冽冷寒飛雪。冰霜結，冰霜結，
○○△　○○△　　　　△△△○○△　○○△　○○△
（叠韻）驛路火光明滅。時臘月，時臘月，（叠韻）淒苦絕，淒苦
　　　△△△○○△　○△△　○△△　　　　○△△　○△
絕。（叠韻）歸家心切，歸家心切。（叠韻）
△　　　　○○○△　○○○△

格律依《中國曲學大辭典》766頁，第十八部十二仄五個叠韻，同音互通格，44字。

（7）雙聲子　（格二）春晨

春宵渺，春宵渺。（叠韻）東窗曉，東窗曉。（叠韻）簷前
〇〇△　〇〇△　　　　〇〇△　〇〇△　　　　　〇〇
鳥，簷前鳥。（叠韻）頻呼叫，頻呼叫。（叠韻）無停了，無停
△　〇〇△　　　　〇〇△　〇〇△　　　　〇〇△　〇〇
了。（叠韻）雨雪飛飄，風霜料峭。
△　　　　△△〇〇　〇〇△△

格律依《中國曲學大辭典》766頁，第八部一平十一仄五個叠韻，同音互通格，44字。

（8）黃龍袞　賞菊

東籬紫菊花，東籬紫菊花，（叠韻）向晚芬芳雅。艷映窗紗，
〇〇△△〇　〇〇△△〇　　　　△△〇△　△△〇〇
美麗如圖畫。村屋人家，摘枝手把，亭台掛，斟茗茶，無停罷。
×△〇△　〇〇△　〇△△△　〇〇△　〇〇△　〇〇△

格律依《中國曲學大辭典》768頁，第十部五平五仄同音互通格，46字。

（9）滴滴金　繪畫

西陲夕照斜斜掛，騷客有閒學繪畫。佳顏色望中幽雅，佛仙
〇〇×△〇〇△　×△〇△××△　〇〇△〇〇△　△〇
騰雲鶴駕。侍兒策馬，形形物物皆造假。雖未到家，敢誇瀟灑。
〇〇△△　△〇△△　〇〇△△〇〇△　×△×〇　△〇△

格律依《中國曲學大辭典》765頁，第十部一平七仄同音互通格，46字。

（10）降黃龍　　弘福寺清明禮佛

響笛長鳴，道別聲聲，照相留影。晨離貴定，香焚燭秉，遄
　×△○○　△△○○　△×○△　○○△○　○○△○　△
返黔靈。清明。禪參佛敬，弘福堂前幽徑，沉默步行人肅靜，酒
△○○　○○　×○△○　×△×○○△　○△△○○△○　○
盞持擎。
△○○

格律依《中國曲學大辭典》767 頁，第十一部五平六仄同音互通格，47 字。

（11）鮑老催　　參神

東窗天曉，蓬車轆轆佳麗渺，離愁別恨添多少。遣寂寥，酒
○○×△　○○△△○△　○○△△○△　△△○　△
盞澆，頻呼叫。隨臨古堡參神廟，覩高僧展顏微笑，我也鞠躬無
△○　○○△　○○△△○△　×○○△○△　△△△○○
了。
△

格律依《中國曲學大辭典》766 頁，第八部二平七仄同音互通格，47 字。

（12）歸朝歡　　掃興

秋光雅，秋光雅，（叠韻）牆邊菊花，晚來遍開如幅畫。霓
○○△　○○△　　　　　○○△○　△○△○△△　○
燈下，霓燈下，（叠韻）怡情品茶，賞看評論從未罷，歌吟唱詠
○△　○○△　　　　　○○△○　△○○○○△　○○△

渾瀟灑，祇因隔壁亞婆罵，惱煞人提早返家。
○○△　△○△△○△　△△○○△△○

格律依《中國曲學大辭典》766 頁，第十部三平八仄兩叠韻，同音互通格，48 字。

（13）啄木兒　　遣愁

寒冬了，白雪飄。度步徘徊隨屋繞。唱歌彈鋏剪紅綃，遣愁
○○△　△△○　△△○○×△△　△○○△○○　△○
消悶酒淋澆。渡江槳鼓佳人渺，獨居詞苑無歡笑，那日重逢秉
○△△○○　△○△△○△　△○○△○△　△△○△
燭聊。
△○

格律依《中國曲學大辭典》766 頁，第八部四平四仄同音互通格，48 字。

（14）畫眉序　　虎山春遊

野外日光浮，覓趣探幽鎮鄉走。虎山羈留逗，翠黛盈眸。繁
×△△○○　△△○○△△　△○○○　△△○○　○
花綻滿碧山頭，佳景勝遊怡情透。唱鶯歌燕如琴奏，流泉滌盡
○△△○○　○×△○○○△　△○○△○△　○○△
春愁。
○○

格律依《中國曲學大辭典》765 頁，第十一部四平四仄同音互通格，48 字。

（15）獅子序　　看醮

寒霜峭，風雪飄，屋村棲居人寂寥，值東窗破曉，策杖揚鑣。
○○△　○△○　△○○○△○　△○○△△　△△○○

到臨古祠看醮，神僧法術妙，舞紅綃，弄黃條。大聲呼叫，小嗔
△○×○×△　○×△△△　△○○　△○○　×○○△　△○
微笑，我也魂銷。
○△　△△○○

格律依《中國曲學大辭典》767 頁，第八部六平六仄同音互通格，51 字。

雙　　調

（1）僥僥令　　桃李花開日

妖桃穠李蓓，嬝蕩暗香來。雪萼霜葩多姿采，紫黛滿園開，
　○○○△　△△△○　○○△○○△　×△○○
艷麗哉。
△△○

格律依《中國曲學大辭典》800 頁，第五部三平二仄同音互通格，25 字。

（2）鎖南枝　　農家樂

微風漾，夜未央，農村屋邊花卉香。老少敘集乘涼，玉女謠
　○○△　×△○　○○△○×△○　×△△△○○　△△○
歌唱。音韻揚，曲調良，爽肝腸，緒舒暢。
○△　○△×　×△○　△○○　△○△

格律依《中國曲學大辭典》800 頁，第二部六平三仄同音互通格，36 字。

（3）醉翁子　　登高

今天晨早，外出行郊道。風飄雨毛毛，濕了青袍。藍帽，午
〇〇〇△　△△〇〇△　〇×△〇〇　△△〇〇　〇△　×
後登高，攀上山峰身累勞。無懊惱，還很自豪，舉手呼號。
△〇〇　×△〇〇〇△〇△　〇△〇　〇△△〇　△△〇〇

格律依《中國曲學大辭典》799頁，第八部六平四仄同音互通格，40字。

（4）孝順歌　　本意

節清明，播谷聲，兒孫踏青出洛城。墳塋拜先靈，鮮花紙錢
△〇〇　△△〇　〇〇△〇×△〇　〇×△〇〇　〇〇△
敬，薰香奉秉。醴酒澆傾，襟懷寧靜。祖德魂縈，福澤心銘。
△　〇〇△△　△△〇〇　〇〇〇△　△△〇〇　△△〇〇

格律依《中國曲學大辭典》800頁，第十一部七平三仄同音互通格，43字。

（5）孝南枝　　重陽踏青

節清明，播谷聲，兒孫踏青出洛城。墳塋拜先靈，鮮花紙錢
△〇〇　△△〇　〇〇△〇×△〇　〇×△〇〇　〇〇△
敬，薰香奉秉，醴酒澆傾，襟懷寧靜。祖德魂縈，福澤心銘。
△　〇〇△△　△△〇〇　〇〇〇△　△△〇〇　△△〇〇
情意誠，永服膺，善籌營，迓佳景。
〇△〇　△△〇　△〇〇　△〇△

格律依《中國曲學大辭典》801頁，第二部十平四仄同音互通格，上片（1—10句）依（4）《孝順歌》格律43字，下片（11—14句）依（2）《鎖南枝》格律12字，共55字。

越　　調

（1）江頭送別　　本意

　　潭江塢，潭江塢，（叠韻）彩舟揚櫓。旌旗舞，旌旗舞，
　　○○△　○○△　　　　△○○△　○○△　○○△
（叠韻）遠離沙浦。海角天涯迢遙路，從此一別淒孤。
　　　　△○○△　△△○○○○△　○×△△○
　　　格律依《中國曲學大辭典》798頁，第四部一平七仄同音互通格，33字。

（2）山麻秸　　看花

　　趣致雅，燈光下，手把香茶，斜靠窗紗。看花，芍藥劍蘭齊
　　△△×　○○△　△△○○　×△○○　○○　△△×○○
也。美如圖畫，妙嬈神化，麗綴農家。
△　×○○△　×○×△　△△○○
　　　格律依《中國曲學大辭典》798頁，第十部四平五仄同音互通格，34字。

（3）憶多嬌　之一 別恨

深院靜，坐後亭，野雁淒啼四五聲，擲石仍還不斷鳴。觸感
〇△　　△△〇　△△〇〇△〇　△△〇△△△〇　△△
離情，觸感離情，（叠韻）似水潺流淚盈。（平韻入曲）
〇〇　△△〇〇　　　△△△〇〇〇

格律依《中國曲學大辭典》798頁，第十一部六平一仄同音互通格，34字。

（3）憶多嬌　之二 晨運

天未明，深院靜，披衣屋後行碧徑，野雁淒啼如病詠。不堪
〇△〇　〇△△　〇〇△△〇△　△△〇〇〇△　△〇
耽聽，不堪耽聽，（叠韻）返舍何如品茗。（仄韻入曲）
〇△　△〇〇△　　　△△〇〇△

格律依《中國曲學大辭典》798頁，第十一部一平六仄同音互通格，34字。

（4）祝英台序　本意

唱情歌，相倚坐，山伯祝英哥。叹拍拖奈何，戚少歡多，擁
△〇〇　〇△△　×△△〇　×△△△　×△〇〇　×
吻舞姿娑婆。無何。鴛鴦拆散差磨，娟枝花朵。被風墮，美滿姻
〇△〇〇〇　〇〇　〇〇△△〇　〇〇△　△〇〇　△△
緣遭挫。
〇〇△

格律依《中國曲學大辭典》795—796頁，第九部七平四仄同音互通格，47字。

（5）五韻美　　尋趣

碧澄湖，多鷗鷺，翩翩嬝舞飛江浦，旌旗搖蕩紅帆櫓。悠然
△〇〇　〇〇△　〇〇△〇〇　〇〇×△〇〇　〇〇
越渡，垂綸撒罟。斜陽暮，侶友呼，返舍持壺，消閒擊鼓。
△△　〇〇△　〇〇△　△〇△　△〇〇△　〇〇△△

格律依《中國曲學大辭典》798 頁，第四部三平七仄同音互通格，42 字。

（6）下山虎　　逍遊

早晨啼鳥，恣舞芭蕉。精巧渾微妙，雨風嬝飄。冷寒蕭峭，
×〇×△　×△〇〇　×△××△　〇△〇〇　×〇△△
玉雪瀟澆，蹀跕橫江大石橋。始展顏歡笑，揮巾執綃，浩唱笙歌
△△〇〇　△△〇×△〇〇　△〇△〇△　〇×△〇　△△〇〇
吹口哨。
〇△△

格律依《中國曲學大辭典》797 頁，第八部五平五仄同音互通格，48 字。

（7）蠻牌令　　春蝶

紫黛襯嫣紅，開遍翠園中。翩翩蝴蝶弄，往返自從容。芳樹
△△△〇〇　×△△〇〇　〇〇〇△△　△△〇〇〇　芳樹
曳曳春風送，嬝粉搖香啄纖穠。抹脂搜玉雅態瓏，翅沾枝葉逐
△△〇△△　△〇〇〇△〇〇　△〇〇△△△〇　△〇〇△△
花叢。
〇〇

格律依《中國曲學大辭典》797 頁，第一部六平二仄同音互通格，48 字。

（8）五般宜　　晚芳詩社同仁雅遊

烏啼芳郊晨渡河，小輪艙內遊客多。玉女唱山歌，笑話成籮，
△○○○○△　　△○○×○△　　△△△○　△△○○
不堪護呵。彩舞娑婆，渾如曳荷。社友把杯醉銀酡，鷗盟徐徐入
×○△○　　△△△○　　○○△○　△△△×△○○　　×○○△
座。
△

格律依《中國曲學大辭典》797—798頁，第九部八平一仄同音互通格，48字。

（9）黑麻令　　日侵粵時赴黔

清明雨天離故鄉，轆車蓬蓬馳貴陽。險途崎嶇客程長，幾時
○○△△○○○　△○○○△○○　△○○×△○○　△○
躬臨愁斷腸。夜深禪堂棲北廂，聖僧吟經高韻揚。到耳淒涼，微
○○○△○○　△○○○△○○　△○○○△○○　△△○○　○
光蕩央。
○△○

格律依《中國曲學大辭典》799頁，第二部八個平韻同音互通格，50字。

（10）小桃紅（格律與北曲不同）　　拜佛

寒風料峭，雨雪狂飄，野雁頻啼叫。也。還呼嘯，景況甚蕭
○○△△　△△○○　△△○○△　　○○△　×△△
條，躑躅踱溪橋。路迢迢，勁揚鑣，臨神廟。也，拜佛求籤開口
○　△×△○○　△○○　△○○　○○△　　△△○○○△

笑，雙手精挑，把醴酒淋澆。
△　×△○○　×△△○○

格律依《中國曲學大辭典》796頁，第八部八平五仄同音互通格，51字。兩個"也"字為定格虛字。

(11) 鬥黑麻　參黃花崗烈士碑

挹別開平，車臨穗城，曙色微明，行蹤不停。西風勁，雨露
△△○○　○○△○　△△○○　○○△○　○○△　△△
凌。參拜先靈，踱步瑤坪。黃花滿徑，童年時歷經。景象眸呈，
○　×△○○　×△○○　○○△○　○○○△○　△△○○
景象眸呈。(叠韻) 尚銘尚銘。
△△○○　　　　△○△

格律依《中國曲學大辭典》798頁，第十一部十二平一仄同音互通格，51字。

(12) 山桃紅　拜神

早晨啼鳥，恣舞芭蕉。精巧渾微妙，雨風嫋飄。
×○×△　×△○○　×△××△　△○△○

景況甚蕭條，躑躅踱溪橋。路迢迢，勁揚鑣，臨神廟，也，
×△△○○　△×△○○　△○○　△○○　○○△

叩佛拜神閒話聊，逸樂頻歡笑，舉盞酒澆，孤個靈魂飛九霄。
△△△○×△○　△△○○△　△×△○　○△○○△○

格律依《中國曲學大辭典》796頁，第二部九平四仄同音互通格，上片 (1—4句) 依 (6)《下山虎》格律16字，中片 (5—9句) 依 (10)《小桃紅》格律19字，下片 (10—13句) 依 (6)《下山虎》格律23字，共60字。

商　　調

（1）梧葉兒　　農家樂

斜陽墜，葉兒飛，飄入小農扉。柴門犬吠，枝頭雁唳。百鳥
〇〇△　△×〇　×△△〇〇　〇〇△　〇〇△　△△
巢歸，馬匹牛群回廄內。
〇〇　×△〇〇〇△△

格律依《中國曲學大辭典》793頁，第三部三平四仄同音互通格，30字。

（2）琥珀貓兒墜　　憶

桃花笑面，嬌艷美年年。猶記金陵佛母前，燃香燈兩手相牽。
×〇△△　×△△〇〇　〇△〇〇×△〇　×〇〇△△〇
心堅。愛意纏綿，憨態嬋娟。
〇×。×△〇〇　△△〇〇

格律依《中國曲學大辭典》795頁，第七部六平一仄同音互通格，33字。

（3）簇御林　　參神

禪堂暗，佛母參，拜神偕偶屢探。靈籤字字珠璣鑑，處世做
　○○△　×△○　△○○×△○　×△○○△△　△×△
人清淡。不能貪，潛沉勇敢，遵法是良緘。
○○△　　△○○　　○○△△　　○△△○△

格律依《中國曲學大辭典》795 頁，第十四部四平四仄同音互通格，37 字。

（4）集賢賓　　別

株洲客館離別前，遍宵夜無眠。醉美醅纏綿綣繾，痛傷悲戚
　○○△△○△○　△×△○○　△△○○○△　△○○×
苦難言。眉眸不展，珠淚暗流愁盈面。巾濕遍，未詣問何時見。
△○○　○○△△　○×△○○○△　×△△　△△△○○△

格律依《中國曲學大辭典》794 頁，第七部三平四仄同音互通格，40 字。

（5）水紅花　　回香港

深宵夜籟月昏黃，小軒窗，勁風搖蕩。斟茶睇畫未登床。檻
　○○×△△○○　△○○　△○○△　○○×△△○○　△
門旁，遊人來往。作客回歸香港，愁剎小偷狂，隨即曉天光。
○○　○○○△　△×○○×△　×△△○○　○△△○○

格律依《中國曲學大辭典》792 頁，第二部六平三仄同音互通格，44 字。

(6) 黃鶯兒　　赴黔記

春節赴黔陽，峻山崇嶺峽長，禪堂早起天將亮。躬臨北廂，
×△△○○　　○○△○　　×○×△○△　　○○△○
誠心點香，別離佛寺驪歌唱。調悠揚，文辭順暢，祈驛路安祥。
○○△○　　×△○○△　　△○○　　×△○△　　×△○△

格律依《中國曲學大辭典》795頁，第二部六平三仄同音互通格，45字。

(7) 金梧桐　　登上寶樹樓

攀登寶樹樓，毓秀人文茂。雲物縱眸，虎嶺淇江口，風光滌
○○×△○　　×△○○△　　×△○○　　×△○○△　　○○△
盡愁，閒步隨階走。舒意歌謳，眾頌還鄉叟，瑤琴碧鋏陪同奏。
△○　　×△○○△　　×△○○　　△△○○△　　○○×△○△

格律依《中國曲學大辭典》793頁，第十二部四平五仄同音互通格，45字。

(8) 梧桐樹　　鄉思之夜

浮生意願違，異域飄蓬最。有國難歸，借酒迷魂醉。悶愁愁
○○△△△　　△△○○△　　△△○○　　△△○○△　　△○×
不時心碎，半夜三更未入睡。踱步庭圍，斜月沉沉墜。頻聞野犬
△○○△　　△△○○△△　　△△○○　　×△○○△　　○○△△
高聲吠。
○○△

格律依《中國曲學大辭典》793頁，第三部三平六仄同音互通格，49字。

（9）囀林鶯　　海上船遊

客船上嬌娃唱歌，衆拍和掌聲多。我偕老伴排排坐，喜歡消
△○△○△○　×× ○△○○　 ×○×△○△　△○
遣醉銀酡。酛看暴裸，并且越前躬親賀。笑呵呵，得有好機緣接
△△○○　　○○△　△△×○△　△○○　△△△○△
近嫦娥。
△○○

格律依《中國曲學大辭典》794頁，第九部五平三仄同音互通格，50字。

（10）高陽台序　　尋萃

細雨紛霏，芳園花墜，繁英落地隨毀。路滑堪危，何如返舍
×△○○　○○○△　○○△△△　×△○○　○○△
尋萃。歡慰，吟詩撰曲樓閣內，守格律七言聯對，句芳菲，辭章
○△　○△　○○△△△○△　△△△○△△△　○○　○○
翡翠，藝文奇偉。
△△　△○○△

格律依《中國曲學大辭典》792頁，第三部三平八仄同音互通格，51字。

（11）二郎神　　遊壺口

遊壺口，歷宜川途中稍逗，午飯佳餚餐飽後。篷車疾抖，狂
○○△　△○○○○×△　△△○○△○△　○○△△　○
濤拍峽眸浮，千仞滔滔瀾怒吼，飛瀑擊石爭相鬥。駭沙鷗，掠起
○△△○○　×△○○○△△　○×△△○△　△○○　△△

商　調　129

舞還兜，孃孃南投。
△○○　△△○○

格律依《中國曲學大辭典》794頁，第十二部四平六仄同音互通格，53字。

（12）山坡羊　　登高

虎嶺登高歌唱，音韻行雲流暢，蒼松翠栢迎風漾。黃菊香，
×△○○○△　×△○○○△　○○△△○○△　○△○

遊人欣晚涼，瞬間唧唧蟲聲響，音調聞之堪斷腸。神傷，回歸賦
○○×△○　×○△△○○△　×△○○×△○　○○　○○△

酒觴；佳漿，乾杯夜色央。
△○　○○　○○△△

格律依《中國曲學大辭典》792頁，第二部七平四仄同音互通格，55字。

（13）金絡索　　九十三歲歌吟

深宵把酒壺，唧唧蟲聲訴。愁絕淒孤，痛苦隨階度。遐齡戚
○○△△○　△△○○△　×△○○　△△○○△　○○△

友疏，賴人扶，更怕荊妻病榻呼。若知垂死咁辛苦，恨不當年早
○　△○○　△△○○△△○　△○×△○○△　△△○○△

日休。來時路，林田園圃已荒蕪，葬身番邦置墳廬，觸景愁無數。
△○　○○△　○○×△△○○　△○○○△○○　△△○○△

格律依《中國曲學大辭典》793頁，第四部八平五仄同音互通格，70字。

（14）金井水紅花　　雲英待嫁

①節候逢初夏，窗前艷麗花，簷檻黑啼鴉。
　×△○○△　○○△△○　○△△○○

②美嬌娃，箋濡圖畫，寫景精描牛馬，還有小青蛙，跳躍的
　　△○○　○○○△　△△○○×△　○△△○○　○△
魚蝦。也囉。
○○

③華燈彩掛，急急回家，品啜香茶，提壺斟斝。
　　○○△△　△△○○　△△○○　○○○△

④風騷趣雅，斯文足誇，姿儀神化，人人讚她。閨中欣待雲
　　○○×△　○○△○　×○×△　○○△○　○○×△○
英嫁。
○△

格律依《中國曲學大辭典》793頁，第十部九平八仄同音互通格，77字。①—④是由多個找不到出處曲牌的格律撰成。"也囉"是虛字。

下 集

下集撰有大石調、小石調、仙呂宮入雙調、般涉調。由26字至90字，共57個曲牌。

大石調、小石調、仙呂宮入雙調、般涉調

（1）喜秋風（大石調）　　漁釣

雨飄飄，簷前鳥，東方乳白喚天曉。隣舍耆老頻呼叫，起來
△×〇　　〇〇△　　×〇×△△△　　×△×△△△　　△〇
陪佢漁釣。
〇×〇△

格律依《中國曲學大辭典》749 頁，第八部一平四仄同音互通格，26 字。

（2）歸塞北（大石調）　　電視機前

梳洗罷，兀坐品香茶。銀幕不停輝壁畫，嬌聲佳麗美如花，
　〇×△　　×△△〇〇　　×△△〇〇△△　　×〇×△△〇〇
歡樂滿吾家。
〇△△〇〇

格律依《中國曲學大辭典》749 頁，第十部三平二仄同音互通格，27 字。

（３）卜金錢（大石調）　　抗戰時期逃難記

冬月初三，天愁地慘，兵連禍結城池陷。走向南，驛車站，
　×△○○　　×○△△　　×○×△○○△　△△　○○△
燹煙燎原飛彈撼。
×○×○○△

格律依《中國曲學大辭典》749 頁，第十四部二平四仄同音互通格，28 字。

（４）青杏子隨煞（大石調）　　中秋節

正月圓中秋時候，酒餘扶醉夜登樓。一曲清歌玉琴奏。萬家
　×△○○○○　　×○△△×○　　×△○○△　　×○
燈火入雙眸。
○△△○○

格律依《中國曲學大辭典》750 頁，第十二部二平二仄同音互通格，28 字。

（５）催花樂（大石調）　　西安－重慶

笛聲幾響別長安，天時和暖，行程遙遠。越陝南回歸四川，
　×○×△△○○　　○○○△　　○○○△　　×△○○△○
繼續潛修宜不斷。
△△○○○△

格律依《中國曲學大辭典》750 頁，第七部二平三仄同音互通格，29 字。

（6）好觀音（大石調）　　酙杯

似箭光陰誰能管，時逢臘月氣溫寒，孤個酙杯獨自歡。倚欄
　×△○○×○△　　×○××△○○　×△○○△△○　△○
杆，暢飲吟詞苑。
○　△△○○△

格律依《中國曲學大辭典》750 頁，第七部三平二仄同音互通格，29 字。

（7）尹令（仙呂宮入雙調）　　自嘲

五經史書博覽，百家簡篇通鑑，不知下求夠膽。寒窗苦探，
　×○×○△△　　×○×○×△　△○△○△　○○△○
螯老之年缺歷銜。
△△○○△△○

格律依《中國曲學大辭典》808 頁，第十四部二平三仄同音互通格，29 字。

（8）錦漁燈（小石調）　　參佛

邇來多愁更善感，暮昏躬臨佛堂參。僧勸為人不可貪，也要
　△○○○○△△　　△○○○△○○　○△○○×△○　△○
仁慈量大容涵。
○×△△○○

格律依《中國曲學大辭典》791 頁，第十三部三平一仄同音互通格，29 字。

（9）怨別離（大石調）　　別

　　黃昏辭廟離鄉，驪歌唱，音嘹亮。頗獲宗親吟詩賞，聯珠掌，
　　○○○△○　　○○△　　○○△　　△△○○○△　　○○△
豈敢胡思份外想。
△△○○△△△

　　格律依《中國曲學大辭典》750頁，第二部一平五仄同音互通格，30字。

（10）急三槍（仙呂宮入雙調）　　青山寺

　　好風景，青山嶺，蒼松挺。鼎鐘鳴，香煙秉。靈仙詠，步前
　　×○△　　○○△　　○○△　　○○△　　○○△　　○○△　　△○
庭。行彎徑，攬溫馨。
○　　○○△　　△○○

　　格律依《中國曲學大辭典》809頁，第十一部三平七仄同音互通格，30字。此曲缺3字。

（11）青杏子（大石調）　　農家樂

　　暮晚宿農家，耋英齊集品香茶。天南地北閒談話，遣消永夏，
　　×△△○○　　△○○×△○　　×○△△○△　　△○○△
深宵未罷，趣致堪誇。
○○△△　　△△○○

　　格律依《中國曲學大辭典》750頁，第十部三平三仄同音互通格，31字。

（12）嘉慶子（仙呂宮入雙調）　　儻友

藝壇摯友人和靄，潑墨濡章時奪魁，儒雅斯文敬佩。雕龍吐
△○△△○○　△△○○△○　△○△○△　○○△
鳳奇才，處事笑口常開。
△○○　△△△○○

格律依《中國曲學大辭典》808頁，第三部三平二仄同音互通格，32字。

（13）園林好（仙呂宮入雙調）　　本意

返鄉逍遙寒冷天，旅遊尋幽村屋前。樹樹梅花艷展，家人喜
×○×○○△○　×○×○○△○　△△○○△△　○○△
悅難宣，爭相逸樂流連。
△○○　○○△△○○

格律依《中國曲學大辭典》806頁，第七部四平一仄同音互通格，32字。

（14）初生月兒（大石調）　　寒夜

陰陰冷寒霜雪峭，路上行人稀少了。狂風蕩拂黃葉飄，景蕭
×○△○○△　×△○○×△　×○△△○△○　△○
條，胡雁叫，風呼嘯，酒盞淋漓。
○　○△△　○○△　△△○○

格律依《元曲三百首》602—603頁，第八部三平四仄同音互通格，34字。

大石調、小石調、仙呂宮入雙調、般涉調

（15） 步步嬌（仙呂宮入雙調）　　暑期還鄉

　七月還鄉逢炎夏，碧野遨遊罷。偕娘到酒家，席上鮮花，擺
　×△○○○△　△△△△△　○△△△　△△○○　△
飾幽雅。美食有魚蝦，標出皆平價。
△○△　△△△△△　○△○○△

　　　格律依《中國曲學大辭典》805頁，第十部三平四仄同音互通格，35字。

（16） 漁燈兒（小石調）　　本意

　漁燈閃閃亮江頭，嘉陵夜景入雙眸。渝州麗人爭展喉，歌唱
　○○△△△○　△○△△△○△　○○△△△○　○×
四川風華茂，賞客消盡別離愁。
△○○○△　△△△○△△○

　　　格律依《中國曲學大辭典》791頁，第十二部四平一仄同音互通格，35字。

（17） 耍孩兒煞（般涉調）　　之一痴心

　憶畫眉，不勝悲，笛聲幾響人千里。艷娃笑靨晨昏記，祇恨
　×△×　×△○　×○×△○○△　×○×△○○△　×△
烽煙燬昏期。晶眸媚，豈容放棄，何怕分離。
×○△△○　○○△　×○×△　×△○○

　　　格律依《中國曲學大辭典》751頁，第三部四平四仄同音互通格，38字。

(17) 耍孩兒煞（般涉調）　　之二 抗日時工讀中大

奏蜀笳，品土茶，中央大學沙坪垻。半工勤讀從無罷，例假
×△○　×△○　×○△○○△　×○×△○○△　×△
助農播種瓜。公車駕，傳宣鄉下，業續師嘉。
×○△△　○○△　×○×△　×△○△

格律依《中國曲學大辭典》751 頁，第十部四平四仄同音互通格，38 字。

(18) 六幺令（仙呂宮入雙調）　　嚶鳴求教

詞壇競魁，我雖然俱有天才。但仍需藝侶嘉栽，提防意冷心
○○△○　△○△△○○　×○×△△○　○○△△
灰。鷺盟體貼多教誨，鷺盟體貼多教誨。（叠韻）
○　△○△△○○△　△○△△○○△

格律依《中國曲學大辭典》802 頁，第三部四平二仄同音互通格，38 字。

(19) 忒忒令（仙呂宮入雙調）　　妙趣

碧江邊垂綸釣魚，三尾錦鯉來還去。爭餌迎拒，怡情如許。
△○○○○△○　○△△△○△　○△○　○○○△
遍客逸樂爭看，晚回歸，邀詩侶，煮酒說妙趣。
○△△△○○　△○○　○○△　△△△△△

格律依《中國曲學大辭典》806 頁，第四部二平五仄同音互通格，39 字。

（20）風入松（仙呂宮入雙調）　　農家樂

鵑花開遍小農家，西廊斜陽落下。此時情況渾幽雅，翠秀綺
×○×△△○○　××○○△　×○○○△　××
娟如圖畫。村老深斟茗茶，怡然細說桑麻。
○○○△　×△○○○　○○△○○

格律依《中國曲學大辭典》809 頁，第十部三平三仄同音互通格，39 字。

（21）好姐姐（仙呂宮入雙調）　　踏青

春來，繁花遍開，尋芳踏青郊野外。碧雲山岱，迎風嬝蕩駘。
×○　○○△○　○○△○○×△　△○○△　×○×△○
煙光黛，鶯歌蝶舞嬉無碍，潤吐香含雅妙哉。
○○△　○○×△○○△　△△○○△△○

格律依《中國曲學大辭典》807 頁，第五部四平四仄同音互通格，39 字。

（22）玉抱肚（仙呂宮入雙調）　　早春

枝搖絮動，早春天時楊柳風。踏青浮白碧郊中，雪消寒樹露
○○×△　△○○○○△○　△○○×△○○　△○○×△
華濃。亂鴉噪暖鬧芳叢，撲鼻馨香花影紅。
○○　×○×△△○○　△△○○○△○

格律依《中國曲學大辭典》807 頁，第一部五平一仄同音互通格，39 字。

(23) 品令（仙呂宮入雙調）　　晚境

嵐嵐暮霞，斜照映窗紗。風光秀雅，稀齡一詩家。悠持酒斝，
〇〇△〇　×△△〇　〇〇×△　　×〇△〇　〇〇×△
詠歌消長夏。黃昏燈下，杯盞醉斟無罷。晚上彈筘，入睡之前奏
△〇〇〇△　〇〇×△　×△×〇△　　〇〇△　△〇△〇△
琵琶。
〇〇

格律依《中國曲學大辭典》808頁，第十部五平五仄同音互通格，48字。

(24) 五言排律詩（大石調）　　踏青

探幽到海灣，覓趣臨溪澗。翠谷清泉潺，芳郊碧水潺。
〇〇△△〇　△△〇△　△△〇△　〇〇△〇
艷麗金蘭粲，娟妍玉桂丹。天宵早返鷲，暮晚遲歸雁。
△△〇〇△　〇〇△△〇　〇〇△△〇　△△〇〇△

自度曲，第七部四平四仄同音互通格，40字。撰畢(45)六國朝60字全篇是對仗句後，套用五言詩格律，草此自度曲。

(25) 雁過南樓（大石調）　　拜佛

去國拜佛瞻古廟，適其時澍雨飄飄。踄石橋，無歡笑，不知
××××〇△　△〇〇△〇〇　×△〇　〇〇△　×〇
前路幾茫渺，帽被澆，吟鄉詔，大聖勉我爭分秒。
×△△〇△　△△〇　〇〇△　××_×〇〇△

格律依《中國曲學大辭典》750頁，第八部三平五仄同音互通格，40字。

(26) 淨瓶兒（大石調）　　讀春秋正史

挿了門前柳，返舍持杯酒。倚欄良久，誦讀春秋。慚羞。再
　×△○○△　×△○○△　△○○△　×△○○　○○　△
窮究，祇得清風侵兩袖。衷心咎，豈能荒怠等閒休。
○△　×△○○○△△　○○△　×○○△△○○

格律依《中國曲學大辭典》750頁，第十二部三平六仄同音互通格，40字。

(27) 川撥棹（仙呂宮入雙調）　　大沙河水雲鄉

東方亮，大沙河邊策杖。桂樹揚，鳥語花香，桂樹揚，鳥語
○○△　△○○×△△　△×○　△△○○　△×○　△△
花香，（雙韻）水雲鄉，魚蝦市塲。菜蔬瓜菓茂良，最宜尋醉
○○　　　　　△○×　○○△　△○○×△○　△△○△
酒觴。
△○

格律依《中國曲學大辭典》808頁，第二部八平二仄同音互通格，42字。

(28) 錦上花（小石調）　　秋到

籬椽碧榭菊花，嬌艷綺麗秀華，秋來開遍小農家。昏晚曳蕩
○○△×△○　○×△△△○　○○×△△○　○×△
彩霞，黃鶯戲弄黑鴉，翩翩來去掠窗紗，隨意啄新葩。
△○　○○△△△○　○○○△△△○　×△△○

格律依《中國曲學大辭典》758頁，第十部七平同音互通格，43字。

（29）催拍（大石調）　　江濱一瞥

　　碧江邊搖搖柳條，釣魚翁悠悠放刁。艇女揮綃，冶艷難描。
　　△○○○○△○　△○○○○△○　△△○○　△△○○
鷺舞花蕉，來去妖嬈。吟歌策杖踱長橋，探幽賞景魂消。
×△○○　×△○○　○○△△△○○　○○△△○○

格律依《中國曲學大辭典》791 頁，第八部八平同音互通格，43 字。

（30）月上海棠（仙呂宮入雙調）　　遊千島湖

　　千島湖，乘風迎浪敲金鼓。響聲驚鷗鷺，遊客歡呼。喜興時
　　×△×　○○○△○○△　△○○×△　×△○○　△○○
屢把酒壺，醉賞碧瀾吟詞賦。臨深渡，（魚港鎮）西陲夜暮，煎
×△×○　△△△○○△　○○△　　　　　○○△△　△
炒肥鱸。
△○○

格律依《中國曲學大辭典》809 頁，第四部四平五仄同音互通格，45 字。

（31）江兒水（仙呂宮入雙調）　　垂釣去

　　客舘鈞天曉，風雨飄。篷簷閣樹頻啼鳥，悲傷悵惘佳人渺，
　　×△○○△　×△○　○○△△△○△　○○△△△○△
思前想後難歡笑。惱苦情懷何了，消遣幽寥，海岸垂綸釣。
○○△△△○△　△△○△△△△　×△○○　△△△○△

格律依《中國曲學大辭典》806 頁，第八部二平六仄同音互通格，45 字。

（32）幺令（仙呂宮入雙調）　　箭頭湖紀遊

箭頭湖涌，曉來輕飄楊柳風。高空上旭日融融，爭掠鷗鴻。
　×○○△　△××○○△○　○×△×△○○　×△○○
曳蕩水面澄波動，菊花艷紅。綻放碧堤東，旅客競看興趣濃。
×××△○×△　×○×○　×△△○○　△×△○○△○

格律依《中國曲學大辭典》809頁，第一部六平二仄同音互通格，45字。

（33）黑麻序（仙呂宮入雙調）　　秋郊

澗水潺潺，野郊花粲粲，碧徑彎彎。掠翩翩黑雁，來去分散。
△△○○　○○○△　×△○○　△○○△△　○×△
徑間，楓林簇簇丹，篁籬節節斑。甚開顏，日落嵐霞浮幻，樂不
○○　○○×△○　○○×△○　△○○　△△○○△　△△
思還。
○○

格律依《中國曲學大辭典》804頁，第七部七平四仄同音互通格，47字。

（34）沉醉東風（仙呂宮入雙調）　　秋夜賞菊

月明星輝秋夜涼，菊花芬芳齊欣賞。瑤台樂舉壺觴，低音吟
　△○○○○△○　×○×○○△　○×△△○○　×○○
唱，喜洋洋情懷舒暢，緒高志揚，緒高志揚，（叠韻）奏琴拍掌，
△　×○○○○△　×○△○　×○△○　　△○△
歌纏榭樑。
○○△○

格律依《中國曲學大辭典》806頁，第二部五平四仄同音互通格，47字。

（35）豆葉黃（仙呂宮入雙調）　　夢

甜甜好夢，睡意朦朧。烽火客路驚鴻，綣繾纏綿相擁。眼酕
×○×△　　×△○○　　×××△○○　　△△○○○△　　×○
情動，鳳嬉玉龍。彈鋏奏琴吟誦，彈鋏奏琴吟誦，（叠韻）憨態
○△　　△○△○　　×△×○○△　　×△×○○△　　　　×△
從容，樂趣無窮。
○○　　×△○○

格律依《中國曲學大辭典》808—809頁，第一部五平五仄同音互通格，48字。

（36）三月海棠（仙呂宮入雙調）　　求籤

後院靜，青城寶殿香煙秉。抽靈籤批命，佛念梵經。敲鼎，
×△×　　×○△○○△　　×○○△　　×○○△　　○×
燭火輝明良夜永，高僧招待仙茶茗。盞杯傾，態虔誠，儀尊禮偹
△△○○×△△　　×△○○○△　　△○○　　△○○　　×○×△
衷心領。
○○△

格律依《中國曲學大辭典》809頁，第十一部三平七仄同音互通格，48字。

（37）念奴嬌（大石調）　　虎山紀遊

芳郊遊旅，虎圻峒，跋跋登山來去。彎徑間花香鳥語，惱悵
×○×△　　△○○　　×△○○△　　×○○△○○△　　×△
暴風侵軀。策杖前趨，與妻相遇，同返家無拒。飄飄飛絮，帽兒
×○○○　　×△○○　　×○○△　　×○○△　　×○×△　　△○

揮其幽趣。
○△○△

<small>格律依《中國曲學大辭典》749 頁，第四部三平七仄同音互通格，49 字。</small>

（38）夜行船序（仙呂宮入雙調）　　臘月鄉居

冷雨飄飄，臘月東閣曉，樹梢啼鳥。呼呼叫，嘹喨幾聲微妙。
　×△○○　　×△○×△　　△○○△　　○○△　　×△×○○△
消寥，步出燈寮，跮踱紅橋，躬參神廟。歡笑，持酒盞淋澆，逸
○○　　△△○○　　△△○○　　○○○△　　○△　　×△△○○　　×
趣樂情無了。
△△○○△

<small>格律依《中國曲學大辭典》804 頁，第八部五平七仄同音互通格，49 字。</small>

（39）惜奴嬌序（仙呂宮入雙調）　　初秋鄉居

鳥語花香，碧郊秋風漾，氣候初涼，探幽策杖，行遍秀麗家
　×△○○　　△○○○△　　△△○○　　○○×△　　○×△△○
鄉。圩場。酒舘茶樓人流暢，藝壇謠歌清唱。雅韻揚，老伴爭先
○　　○○　　△△○○△　　△○○○△　　△△○　　△△○○
欣賞，爽朗肝腸。
○△　　△△○○

<small>格律依《中國曲學大辭典》804 頁，第二部六平五仄同音互通格，51 字。</small>

（40）耍孩兒（般涉調）　　相思淚

晨昏頻灑相思淚，消解離愁酒醉。念嬌娃遠去西陲，登程曾
　×○×△○○△　　△△○○△　　×○×△○○　　×○×

欲追隨。山遙水遠郎心碎，燹火燎原境已非。鷗盟毀，江堤崩潰，
△〇〇　×〇×△〇〇△　×△〇〇×△〇　〇〇△　×〇×△
情被殘摧。
〇△〇〇

格律依《中國曲學大辭典》751頁，第三部四平五仄同音互通格，51字。

（41）五供養（仙呂宮入雙調）　　鄉居勉後輩歌星

微風蕩漾，鳥語花香，虎嶺徜徉。情懷何朗暢，移步到墟場。
〇〇△△　×△〇〇　×△〇〇　×〇〇△△　×△△〇〇
鄉娃浩唱，抑音頻聲歌嘹亮，獲宗親鼓掌，希俗俚弘揚，發大光
〇〇△△　　×〇〇×〇〇△△　×〇〇△△　〇〇△△　△△〇
昌，重金嘉賞。
〇　△〇〇△

格律依《中國曲學大辭典》807頁，第二部五平六仄同音互通格，51字。

（42）二犯江兒水（仙呂宮入雙調）　　峨嵋山寺

神僧敲鼎，嗒嗒聲可聽。禪仙吟詠，簡潔瓏玲，令人深思記
〇〇〇△　〇〇×△〇　×〇〇△　△〇〇　△〇〇×△
銘。
〇

碧際滿天星，藍空新月明。斜倚蘭庭，燭火熒熒，峨嵋寶殿
×△△〇〇　〇〇×△〇　　〇〇×△　〇〇△△　〇〇△
良夜永。馨香佛乘，鴻文堪敬，信徒長期服膺。
〇△〇　〇〇△〇　〇〇〇△　△〇〇〇〇

格律依《中國曲學大辭典》803頁，第十一部九平四仄同音互通格，上片（1—5句）依（51）《五馬江兒水》格律23字，共52字。

（43）玉交枝（仙呂宮入雙調）　　鄉居雅叙

風光幽雅，夕陽斜斜暉晚霞。宗親叙集蓬簷下，斟美酒酌香
○○○△　△○○○△○　×○×△○○△　○×△○○
茶。沉沉暗昏無想家，餘興還說牛談馬。老鴉悠然穿碧紗，瞬間
○。○○△○○△○　○○×△○○△　△○○○○○△　△○
燈輝昭暮華。
○○○△○

<small>格律依《中國曲學大辭典》807頁，第十部五平三仄同音互通格，52字。</small>

（44）銷金帳（仙呂宮入雙調）　　立園紀遊

鶯啼燕語，艷菊花處處。立園籬椽別墅，逋客樂尋遊旅，柳
○○△△　△○○△○○　△×○×△△　×△○△△　△
搖菲絮。嬌葩萬縷，萬縷搜幽尋趣。移步前趨，日落回家去，煩
○○△　△○○△　△△×△○○　×△○○　×△○○△　○
愁俱除，俱除燈光煦煦。
○△○　△△○○○△

<small>格律依《中國曲學大辭典》802頁，第四部二平九仄同音互通格，54字。</small>

（45）錦後拍（小石調）　　離黔記

感觸難盡晨曦別黔靈，車轆篷篷競前奔。越崇山峻嶺，越崇
△○○△○○△○○　○△○△○○　△○○△　△○
山峻嶺，（叠韻）掠毓秀茂林芳境，路途危險萬狀堪驚。峽徙徑，
○△△　　　×△△×○×△　△○○×△○○　△△×

曲深彎迴，回歸梓里心尚銘。
△〇〇△　〇〇△△〇△〇

格律依《中國曲學大辭典》791頁，第十一部四平五仄同音互通格，55字。

（46）念奴嬌序（大石調）　　鄉居

翩翩鶴影，掠良田秀嶺，斜飛嫋嫋啼鳴。兀坐瑤亭，欣賞落
〇〇△　　△〇〇△△　〇〇△△〇〇　△△〇〇　〇△△
花滿園舞無停。佳景，春水溟溟，碧流淨淨，金鱗尾尾逐浮萍。
〇△〇△〇〇　〇△　〇△〇〇　×〇×△　×〇×△△〇〇
幽邃靜，農家燭秉，新月晶明。
〇△△　〇〇△△　〇△〇〇

格律依《中國曲學大辭典》790頁，第十一部六平六仄同音互通格，56字。

（47）六國朝（大石調）　　踏青

流溪慢慢，逝水潺潺。翠栢靠江灣，蒼松臨澤澗。海鷺來仍
×〇×△　×△×〇　×△〇△〇　×△〇△△　×△〇〇
返，嫋舞悠閒。沙鷗去猶還，翩翔憚散。採蜜黃蜂追黑雁，探花
△　×△〇〇　〇△〇〇△　×△〇△△　×△×〇〇△△　×〇
彩蝶逐紅鸞。峽谷雪斑斑，郊原花粲粲。
×△△〇〇　△△〇〇　〇〇〇△△

格律依《中國曲學大辭典》749頁，第七部六平六仄同音互通格，60字。1—2，3—4，9—10，11—12，兩句對仗；5—6，7—8，隔句對仗。

（48）錦中拍（小石調）　　離黔返鄉

秋深早晨離貴陽，輬車回故鄉。啟程笛聲三幾響，搭客人人
○○●●○○△　　△○△○○　×○△○△△　△×○×
驪歌唱。小孩揮巾旗幟揚，崇山險要橫翠障，梯田級階多稻粱。
○○△　△○○○○△△　○○△△△○△　○○△○○△○
野菽花香，開懷激賞，旅途神怡情暢。
△△○○　○○×△　△○○○○

格律依《中國曲學大辭典》791頁，第二部五平五仄同音互通格，61字。

（49）漿水令（仙呂宮入雙調）　　到穗學習一年返鄉

柳絲搖搖風曳影，彩舟悠悠離穗城。經年學習返開平，親朋
△○○○○△△　△○○○○△○　○○△△△○○　○○
到迎，舉盞茶擎。更邀約村屋慶，芝蘭寶樹龍蟠嶺。佳風景，佳
△○　△△○○　○△○△△　○○△△○△　○○△　○
風景，（叠韻）金冠玉鼎。人文盛，人文盛，（叠韻）族裔崢嶸。
○△　　　　○○△△　○○△　○○△　　　　△△○○

格律依《中國曲學大辭典》805頁，第十一部五平八仄同音互通格，62字。

（50）五馬江兒水（仙呂宮入雙調）　　柬友遊虎山

春深昏晚，偷浮生雅閒。揮毛修柬，促友歸還，旅遊淇江虎
○○○△　○○×△○　×○○△　△△○○　△○○×△
山。同探霞粲，共賞花顏。美景千千萬萬，跋跋登盼，芳林秀竹
○　×○×△　×△○○　△△○○△　△△○△　○○△×

滋茂蕃。郊幽野蔓，最適拏攀。峽谷蟠灣，十分譎幻。
〇△〇　〇〇△△　△△〇〇　△△〇〇　△〇×△

格律依《中國曲學大辭典》803 頁，第七部七平七仄同音互通格，63 字。

(51) 錦衣香（仙呂宮入雙調）　　兒時初次離鄉到穗

彩舟悠悠航遠，惱恨跟隨波轉。半夜月亮圓圓，益添愁悶。
△×〇〇△　△△〇〇△　××△〇〇　×〇〇△
祖家離別緒難安，精研細算，策劃萬般。近城心更亂，曉風陽光
△〇〇△△〇〇　〇〇×△　△△×〇　△〇〇△　△〇〇〇
珠江畔，臨寶芝書院。近親招喚，交談侃侃，言辭華婉。
〇〇△　〇△〇〇△　△〇〇△　〇〇×△　〇〇〇△

格律依《中國曲學大辭典》805 頁，第七部三平十仄同音互通格，66 字。

(52) 朝元歌（仙呂宮入雙調）　　在故鄉潭邊院

晨持釣竿，放餌淇江畔。濤瀾急湍，錦鯉隨波轉。狀態千般，
〇△△〇　×△〇〇△　〇〇△〇　×△〇〇△　△△〇〇
寸心諧婉，不時遠擲魚丸。垂首觀看，無何氣溫瞬息寒。急打道
△〇〇△　×〇△△〇〇　〇△〇〇　〇〇△×△〇　△△△
回轅，披雲裳錦冠。陪同老伴，歌唱表演新花欻，在潭邊院。
〇〇　〇〇×△〇　〇〇△△　×△△〇〇△　△〇〇△

格律依《中國曲學大辭典》801 頁，第七部八平六仄同音互通格，68 字。

(53) 江頭金桂（仙呂宮入雙調）　　遊船

澄湖遊艇，追隨波浪征。凌虛強勁，響笛長鳴，鷺鷗翩飛起
〇〇〇△　〇〇×△〇　×〇〇△　△△〇〇　△〇〇×△

驚。兀坐艙屏，酖看佳景，毓秀芳坡娟嶺，擁簇眸呈，斜陽映照
○　△△○○　　×○○△　　△△○○○△　　△△○○　　○○△×
西楫舲。舒情唱詠，尋幽茶茗。晚風清，燭火千村秉，趣致絕
○△○　○○△△　　○○○△　　△○○　×△○○△　　△△△
未停。
△○

格律依《中國曲學大辭典》803 頁，第十一部八平七仄同音互通格，69 字。

（54）哨遍（般涉調）　　虎嶺趣遊

五鼓攀登虎嶺，鳥啼綠樹如吟詠。翠柳孃相迎，銀霜玉露亮
△△○○△△　　×○×△○○△　　△△△○○　　×○×△△
晶晶。曉氣清，芳郊寂靜，澗水泠泠，到了青山頂。眼見猿猴爭
○○　××○　　○○△△　　×△○○　　×△×○△　　×△○○
勁，鹿羊鬥逞，暴戾堪驚。陽光斜照碧涼亭，風拂瑤台百花馨。
△　△○△△　　×△○○　　○○×△△○　　×△×○△○○
宵色暝暝，旅客怡情，念碑擊鼎。
×△○○　　×△○○　　△○△△

格律依《中國曲學大辭典》751 頁，第十一部九平七仄同音互通格，81 字。

（55）罵玉郎（小石調）別格　　石榴裙下

別恨離愁枉斷魂，烽煙燹火亂紛紛。悲傷勞燕拋群，海角天
△△○○△△○　　○○△△△○○　　○○○△△○　　△△○
涯倏分。舊夢何日溫，舊夢何日溫。（叠韻）啜泣吞聲莫問，每
○△○　×△×△○　　×△×△○　　　　　　△△○○△△　△
憶那紅顏脂粉，每憶那紅顏脂粉，（叠韻）嬌柔雅韻，皓齒朱唇，
△△△○○△△　△△△○○○△　　　　　　○○△△　△△○○

石榴裙惑迷英俊，石榴裙惑迷英俊，（叠韵）他年若得論婚，該
△○○△○○△　　△○○△○○△　　　　○○△△△○　△
當諧允。
○○△

格律依《中國曲學大辭典》791 頁，第六部八平七仄同音互通格，88 字。

（56） 風雲會回朝元（仙呂宮入雙調）　　青城山寺

①青城山嶺，風光絢麗稱。彎頭曲徑，景致娉婷，翠栢蒼松
　　○○○△　　○△×△○　　○○×△　　△△○○　×△○○
挺。②丹崖萬頃，丹崖萬頃。（叠韵）③谷峽幽清，百鳥啼鳴，
△　　○△○△　　○○△△　　　　　　△△○○　△△○○
雲彩瓏玲，繁花茂盛，④千仞浮鴻影。嗟，澗瀑水泠泠。⑤到耳
○△○○　　○○△△　　×△○△　　　　×△○○　　　△△
泉聲，暢媲靈仙詠，禪堂香燭明，僧侶虔誠敬。⑥辭歸晚別昏約
○○　　△△○△　　○○×△○　　○△○○　　　　○○△△△
定。三敲鐘鼎，三敲鐘鼎。
△　　×○○△　　×○○△
（叠韵）

格律依《中國曲學大辭典》803—804 頁，第十一部八平十二仄同音互通格，90
字。①1—5 句為《五馬江兒水》句，②6—7 句為《桂枝香》句，③8—11 句為《柳
搖金》句，④12—13 句為《駐雲飛》句，⑤14—17 句為《一江風》句，⑥18—20
句為《朝元歌》句。

（57） 罵玉郎（小石調）　　北京紀遊

轆轆篷車到北京，先跋萬里長城。隨之探訪舊宮廷，古鐘鳴，
△△○○△△○　　○△△×○　　○×○△△○○　△○○

況象表示歡迎。大清文物呈，大清文物呈。（叠韻）禪堂佛寺碑
△△△△〇〇　△〇〇△〇　△〇〇△〇　　　×〇△〇
銘。對聯皆上乘，對聯皆上乘。（叠韻）殿閣頤和園穆靜，點綴
〇　△〇〇△〇　△〇〇△〇　　　△△×〇〇△　×△
鋪張新美景。錦繡呈飾有佳評，錦繡呈飾有佳評。（叠韻）嵐霞
×〇〇△　△××△△〇〇　△××△△〇〇　　　〇〇
烱烱，紫氣瑩瑩。浩歌聲，騰貫頂，典雅馳名，遠旌程，旅娉婷，
△△　△△〇〇　△〇〇　〇×△　△〇〇　△〇〇　△×〇
斯行見証。
〇〇×△

格律依《中國曲學大辭典》791—792 頁，第十一部十六平六仄同音互通格，111
字。

參考書目

吳麗躍. 詩詞曲韻律通則［M］. 北京：華文出版社，1997.

賴橋本，林玫儀. 新譯元曲三百首［M］. 臺北：三民書局股份有限公司，2005.

齊森華，陳多，葉長海. 中國曲學大辭典［M］. 杭州：浙江教育出版社，1997.

附　　記

撰寫作品入編下列書刊：

熊朝元主編：《中國當代詩選（四）》，第298—300頁，陝西人民教育出版社，1996年。

丁芒主編：《當代情詩精選》，第568—569頁，中國廣播電視出版社，2003年。

丁芒主編：《中華當代詞海》，第1168—1169頁，中央文獻出版社，2003年。

朱仰池主編：《當代詞壇百星佳作選》，第238—241頁，中國文聯出版社，2004年。

梁東主編：《中華當代律詩選粹》，第1171—1172頁，國際炎黃文化出版社，2004年。

林從龍主編：《國際華人詩詞三百家》，第329頁，中華詩詞出版社，2004年。

劉錦權主編：《當代詩人旅遊詩詞聯作品精選》，第830—833頁，中華旅遊出版社，2007年。

秦子卿主編：《中華傳世詩詞藝術家大辭典》，第944—948頁，作家出版社，2007年。

林從龍主編：《海峽兩岸詩詞家大辭典》，第1311—1312頁，中華詩詞出版社，2010年。

《重慶藝苑》，重慶市文史研究館，2005年秋，22頁。

《重慶藝苑》，重慶市文史研究館，2007 年春，25—27 頁。
《重慶藝苑》，重慶市文史研究館，2005 年夏，25—26 頁。
《重慶藝苑》，重慶市文史研究館，2007 年秋，27—28 頁。
《重慶藝苑》，重慶市文史研究館，2010 年秋，21—28 頁。
《天府詩苑》，《星星》詩刊社，四川省作家協會，2005 年 12 月，60—61 頁。
《天府詩苑》，《星星》詩刊社，四川省作家協會，2006 年 6 月，62—63 頁。
《天府詩苑》，《星星》詩刊社，四川省作家協會，2007 年 6 月，59 頁。
《天府詩苑》，《星星》詩刊社，四川省作家協會，2008 年 6 月，60 頁。
《天府詩苑》，《星星》詩刊社，四川省作家協會，2009 年 6 月，62—63 頁。
《天府詩苑》，《星星》詩刊社，四川省作家協會，2010 年 6 月，61 頁。

擔任以下編委或顧問：

1995 年，蘇州，墨彩流芳（榮譽顧問）。
1996 年，陝西人民教育出版社，中國當代詩選（四）（編委）。
1997 年，蘇州，兼葭韻話（首席顧問）。
2003 年，蘇州，兼葭韻話續編（首席顧問）。
2004 年，中華詩詞出版社，國際華人詩詞三百家（編委）。
2009 年，"孔子杯"共和國諸子百家傳世金榜集（特約編委）。
2010 年，世界文化遺產中國詩瑰寶辭源（顧問）。

榮獲以下獎項及榮譽稱號：

年份	書刊/比賽	獎項	榮譽稱號
2011	《中國國粹詩詞範例詩經》	中國國粹文化創新成果獎	中國國粹文化傳承人
2010	《世界文化遺產中國詩瑰寶辭源》	世界文化遺產廣傳媒大獎	世界文化遺產A級作家
	建党大業（1921—2011年）文藝大賽	金獎	紅色豐碑——優秀共產黨人
2009	《開國大典——紀念中華人民共和國成立60周年大慶》（第二卷）	……	共和國脊梁
	"孔子杯"《共和國諸子百家傳世金榜集》	一等獎	孔子文化傳承人
2008	第三屆"弘文杯"旅遊詩詞聯藝術大賽	金獎	……
	世界漢詩藝術家精品大賽	金獎	
	《中華傳世詩詞藝術家大辭典》（第二卷）	……	中華傳世詩詞藝術家
	第二屆全球詩壇精英選拔賽	特等獎	廿一世紀全球知名詩人
2007	《中華傳世詩詞藝術家大辭典》	……	中華傳世詩詞藝術家
	第二屆"弘文杯"旅遊詩詞聯藝術大賽	金獎	……

憶任中敏

謝國康

讀秦子卿教授《半塘雲影，一代宗風》，再上網查看揚州黃俶成教授的《百年任中敏》（上）。前者是講述中華人民共和國成立後的任中敏，後者報導抗日戰爭之前的任中敏，而我的憶述是續貂兩教授沒有寫到，抗日戰爭時期我追隨先師，受其耳提面命的教誨。

我自小對詩詞有興趣，家叔與先師因同事關係，我得立雪任門。抗日戰爭爆發，先師主導的漢民中學被迫從南京的棲霞山播遷到桂林漓江側的穿山麓下，弦歌不斷。因我能寫詩填詞撰曲，很受先師的賞識，隨後我輾轉在西南大後方，接受高等教育，也無間斷地寫作詩詞曲，寄給先師修改，直至我離鄉去國，就無法請益了。

先師做事認真，辦學嚴明，治學精闢，我一生的做人處事治學，都遵從其教誨、指導，養成不隨地吐痰、丟垃圾，整潔衣著，也從漢民中學開始。我為憶念悼念先師，曾寫七律詩二首、石州慢詞一闋，如下：

悼先師任中敏教授

椎心泣淚濕溟溟，
薤露傷懷百壽星。
絳帳吟詞心裡記，

青燈講道腦中銘。
文章解惑佳模範,
學問傳承麗典型。
國粹弘揚尊祭酒,
春風化雨萃盈庭。

懷念先師任中敏教授
生平處事賜方針,
美色當前不可淫。
有意栽花花綻蕊,
無心插柳柳成陰。
騷壇淬礪濡佳撰,
藝苑殫勞詠好音。
負笈從遊常解惑,
鱣宮立雪沐恩深。

石州慢　　悼先師任中敏
詞曲專家,獨步騷壇,萃薈超拔。精究珍本,胸羅八斗,智
　　×△○○　×△×○　××○△　　×△×△　×○×△　×
才英發。辭雄筆勁,思慮蘊藉沉涵,珠璣典雅陽春雪。任訥半塘
○○△　×○×△　×××△○△　　×○×△○△　×△○
師,是卷中英傑。
○　×××○○△

翻笈。檢看所賜,秀似芝蘭,形神靈活。文采纖腴清麗,昭
　　○△　×○×△　×△×○　×△×△　×△×△○△　×
如星月。雕龍吐鳳,戛玉鈇劃銀鉤,董狐史跡千秋烈。不負悉心
○○△　×○×△　×△×△○△　　×○×△○△　×△△○

栽，已蓼莪芳茁。
○　××○○△

格律依《詞學全書》508 頁，第十八部九個仄韻，102 字
（任師名訥字半塘，楊州瘦西湖畔，豎有半塘石碑、銅像）

　　至於我的家學及學術淵源，略述如下：我祖母的舅父勞培（黃花崗七十二烈士之一）其父周家實是清末領導中國鐵路工人到美國築鐵路的工頭，僑領。其時中國駐美使節青島人周自齊和周家實很友善相好。周自齊回國後，歷任總長（即部長）、總理，協助了周家實之子周湘（我的舅公）到北大前身的學府進修，和蔡元培同窗，相知相惜。北閥成功後，周湘追隨馬公超後到南京市府，初任秘書長，後任地政局長，當時北大的畢業精英，多進入南京市府，和家叔共事。有此淵源，故我能追逐隨先師，及其同學，同事，播遷到後方，學習，請益。抗日戰爭時，舅公的視力已不能任職，卜居重慶南溫泉。

編後記

謝國康　二〇一五夏月　時年九十四

"藝壇有幸豪英會，元朝曲調韻為媒。伯樂相駒識良才，躍蹄駿馬揚姿采。淡藻攡辭勉爭魁，絕學風華再。"上為曲牌《南曲・仙呂宮・醉扶歸》，湯維強教授勉我撰寫《曲牌全書》。

溯自二〇一二年拙著《詞牌全書》出版後，有緣與鄒正芬（程煥文教授太座）、金明鳳兩會計師雅叙後，她倆囑我再振絕學風華，撰寫《曲牌全書》，這是湯維強、程煥文、謝丹嬋三教授最希望我能做到的。我不辱所命，三年來，日夜辛勤，將元曲的北曲、南曲，及其他冷門曲牌共359個，用贅韻（即用《詞林正韻》同一部的平仄同音互通格）填寫完畢。這是一樁不容易、不簡單的艱苦工作。其中最費心思及精神的，是譔寫用同宮帶過幾個曲牌，用同宮曲那幾句格律，寫成一闋曲歌。本書雖請人植字，但最後四五次的校對，及格律符號的更正，因依格律填曲的作者是我自己，必由我自己校對，更正纔完妥。但我年事已高，視力很差，小女丹嬋請了長假，回家侍候中風六年多的母親，也着意在電腦上為此書做了四五次的校對，頗費精神，感謝她出力出錢，為我出版此絕學的書。"哲人日已遠，典型在宿昔，風簷展書讀，古道照顏色"（文天祥），套用嘉言名句，以作編後語的殿後結句，謝謝。

最後，我更以萬二分摯誠，感謝湯維強教授、謝丹嬋教授，與中山大學程煥文教授及中山大學出版社諸負責先生女士，策劃

此書的出版；更感謝謝丹嬋的題序，甘富忠先生為封面的題字；又感謝劉姚朗贊助壹仟美元，謝寶仲贊助伍百美元，李伙生、李丹梨、鄺丹媚、謝繼安醫生、馮家聲醫生各贊助貳佰美元。以上共貳仟伍佰美元。本書由中山大學出版社循國家管導贈送給中外重點大學圖書館，國內各大圖書館存念，及學者參考用。再次謝謝。